GEGENÜBERSTELLUNG

GEGENÜBERSTELLUNG

Brücke zwischen Sichtbarem und Unsichtbarem

Ausstellungen
zum 99. Deutschen Katholikentag 2014
in Regensburg

SCHNELL + STEINER

IMPRESSUM

Herausgegeben vom Bischöflichen Ordinariat Regensburg / Kunstsammlungen des Bistums Regensburg, Leitung Dr. Hermann Reidel
(= Kunstsammlungen des Bistums Regensburg, Diözesanmuseum Regensburg, Kataloge und Schriften, Band 44)

GEGENÜBERSTELLUNG. Brücke zwischen Sichtbarem und Unsichtbarem

Diese Veröffentlichung erscheint anlässlich der Ausstellungen zum 99. Deutschen Katholikentag 2014 in Regensburg

Gegenüberstellung. Kunststation: Brücke zwischen Mensch und Gott
Museum Obermünster, Emmeramsplatz 1, 93047 Regensburg, 14. Mai bis 29. Juni 2014

Begegnung mit dem Göttlichen. Kunststation: Brücke zwischen Gott und Mensch
Galerie im Donau-Einkaufszentrum, Weichser Weg 5, 93059 Regensburg, 21. Mai bis 7. Juni 2014

Geburt und Tod und das Dazwischen. Kunststation: Perspektiven auf das Menschsein
Ehem. Kloster St. Klara mit Kirche St. Matthias, Ostengasse / Kapuzinergasse 11, 93047 Regensburg, 23. Mai bis 8. Juni 2014

Zwischen Himmel und Erde. Kunststation: Kunstzeichen zwischen Glaube und Wissenschaft
Dominikanerkirche St. Blasius, Albertus-Magnus-Platz 1, 93047 Regensburg, 27. Mai bis 8. Juni 2014

Katalog
Redaktion: Dr. Maria Baumann

Autoren:
Dr. Maria Baumann, Regensburg
Dr. Susanne Biber, Regensburg
Andrea Brandl M.A., Schweinfurt
Claudia Gerauer, Passau
Saraanni Fynnellynils, Bratislava, Slowakei
Dr. Ariane Fellbach-Stein, Mainz
Birgit Höppl M.A., Neu-Ulm
Dr. Hanspeter Krellmann, Taufkirchen
Tasja Langenbach M.A., Bonn
Dr. h.c. Andreas Mertin, Hagen
Olivia Niţiş, Bukarest, Rumänien
Milica Pekić, Belgrad, Serbien
Josef Roßmaier, Pfeffenhausen
Dr. Harry Schlichtenmaier, Stuttgart
Reiner R. Schmidt M.A., Regensburg
Lea Watzinger M.A., München
Barbara Weishäupl, Regensburg
Thomas Zeuge, St. Gallen, Schweiz

Übersetzungen Englisch-Deutsch: Dido Nitz, München, Polnisch-Deutsch: Dobrochna Kozlowska, Regensburg

Umschlagfoto: Ausschnitt aus Margaret Marquardt, „Die Wunde"

Ausstellungen
Konzeption und Durchführung: Arbeitskreis Kultur des 99. Deutschen Katholikentags, Leitung Dr. Maria Baumann
Sparte Bildende Kunst: Regina Hellwig-Schmid, Bernhard Löffler, Reiner R. Schmidt, Ernst Reichold
Unterstützt von: Elisabeth Deffaa, Geschäftsstelle des 99. Deutschen Katholikentags Regensburg 2014 e. V., Dr. Susanne Biber und Barbara Weishäupl,
Sekretariat: Christine Lehner

Ausstellungstechnik: Artinum, Ingolstadt; Rudolf Rappenegger, Regensburg; Detlef Nell und Peter Pesold, Kunstsammlungen des Bistums Regensburg;
labora gemeinnützige GmbH, Regensburg; Trialog Planungsteam GmbH, Neustadt a. d. Waldstraße
Ausstellungsarchitektur: Peter Engel, Regensburg (Kunststation Donau-Einkaufszentrum)

Bibliografische Information der Deutschen Nationalbibliothek
Die Deutsche Nationalbibliothek verzeichnet diese Publikation in der Deutschen Nationalbibliografie; detaillierte bibliografische Daten sind im Internet
über http://dnb.dnb.de abrufbar.

1. Auflage 2014
© 2014 Verlag Schnell & Steiner GmbH, Leibnizstraße 13, 93055 Regensburg
Layout: Barbara Stefan Kommunikationsdesign, Regensburg
Druck: BELTZ Bad Langensalza GmbH
ISBN 978-3-7954-2895-2

Gegenüberstellung
Kunststation:
Brücke zwischen Mensch und Gott
Museum Obermünster
Emmeramsplatz 1, 93047 Regensburg
14. Mai bis 29. Juni 2014

Begegnung mit dem Göttlichen
Kunststation:
Brücke zwischen Gott und Mensch
Galerie im Donau-Einkaufszentrum
Weichser Weg 5, 93059 Regensburg
21. Mai bis 7. Juni 2014

Geburt und Tod und das Dazwischen
Kunststation:
Perspektiven auf das Menschsein
ehem. Kloster St. Klara mit Kirche St. Matthias
Ostengasse/Kapuzinergasse 11, 93047 Regensburg
23. Mai bis 8. Juni 2014

Zwischen Himmel und Erde
Kunststation:
Kunstzeichen zwischen Glaube und Wissenschaft
Dominikanerkirche St. Blasius
Albertus-Magnus-Platz 1, 93047 Regensburg
27. Mai bis 8. Juni 2014

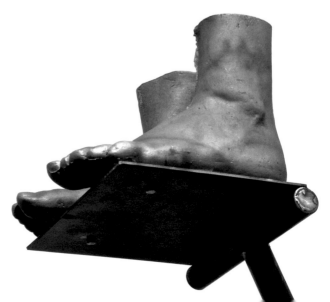

Wir danken unseren Kooperationspartnern:

99. Deutscher Katholikentag Regensburg 2014 e. V.
Die Vereinigung der Kaufleute im Donau-Einkaufszentrum e. V.
Katholische Jugendfürsorge der Diözese Regensburg e. V.

für die Übernahme von Kunstpatenschaften:
Unternehmensgruppe Peter Trepnau, Regensburg

Inhalt

Kunststation: Zeichen zwischen Glaube und Wissenschaft
Zwischen Erde und Himmel
Dominikanerkirche

Kunst auf dem Weg.
Chapel in honour of the cathedral
Eiserne Brücke, Nordufer

Unterwegs auf den Brücken der Kunst

„Mit Christus Brücken bauen" ist das Leitwort des 99. Deutschen Katholikentages in Regensburg vom 28. Mai bis 1. Juni 2014. Es steht auch über dem Ausstellungsprogramm, das in diesen Tagen eine einladende Brücke sein soll – zu Begegnung und Auseinandersetzung, zu innerer Ruhe und aufrüttelnden Eindrücken, zu neuen Zugängen und offenen Fragestellungen. 37 Künstler aus Regensburg und der Region, aus Deutschland und Europa, aus Ost und West zeigen zeitgenössische Positionen zu existentiellen Fragen.

„Christus, unser Bruder und Herr, / ausgespannt über den Abgründen des Lebens / bist du die Brücke, die Himmel und Erde, / Gott und Mensch, Zeit und Ewigkeit verbindet."
Diese Zeile aus dem Katholikentagsgebet skizziert die Themen der fünf Kunststationen, die im Süden und Norden, im Osten und Westen der Stadt Impulse geben wollen: die Brücke zwischen Mensch und Gott im **Museum Obermünster** und die Brücke zwischen Gott und Mensch im **Donau-Einkaufszentrum,** zwischen Geburt und Tod im **ehemaligen Kloster St. Klara** und zwischen Himmel und Erde in der **Dominikanerkirche St. Blasius** sowie die Installation „Chapel in honour of the cathedral" auf der **Eisernen Brücke.**

Viele Menschen sehnen sich nach Sinn und Orientierung, auch nach dem Göttlichen. Doch der kirchliche Raum bleibt ihnen zunehmend fremd. Kunst ist eine Möglichkeit, diese bröckelnde Brücke für jenen visionären Zugang zu transzendenten Welten wieder aufzubauen. Dabei muss auch die Brücke zwischen Kirche und Kunst immer wieder neu geschlagen werden. Hierzu gehört Risikobereitschaft, der Mut, sich einzulassen, sich der Herausforderung zu stellen. Die Werke sind Ausdruck von Subjektivität, der Suche nach der Darstellung eigener, unmittelbarer Erfahrung. Die Wucht ihrer Aussage, der Möglichkeiten der Assoziationen, die Bilder in ihren Chiffren und Symbolen eröffnen, ist oft radikal. Sie sind nicht selten anstößig in doppeltem Sinn – sie provozieren und geben Impulse, regen an, Vertrautes neu zu denken. Doch aus vielen spricht die Suche nach der Wirklichkeit und nach persönlicher Gotteserfahrung.

Es gibt einen klaren Bezugspunkt, in dem sich Christentum und Kunst in ihrer kulturschöpferischen Kraft über Jahrhunderte getroffen haben. Der Mensch mit seinen Hoffnungen und Freuden, mit seinen Ängsten und schmerzhaften Erlebnissen, seinen Erkenntnissen und Ideen, die Lebenskultur als „ars vivendi" und „ars moriendi" bewegt Glaube und kreatives Schaffen. Das können auch heute Bausteine einer Brücke zwischen der Kühnheit religiösen Glaubens und der Expressivität des Zweifels, zwischen Ethik und Ästhetik sein.
Ob sie in der Auswahl der Exponate trägt, können nur die Besucher der Ausstellungen beantworten.

Brücke zwischen Mensch und Gott

KUNSTSTATION

GEGENÜBERSTELLUNG

Ein Relief aus dem 16. Jahrhundert und eine barocke Figur des Geißelheilands
fordern heraus. Künstler wurden eingeladen, mit eigenen Werken
auf diese Bildsprache vergangener Kunstepochen zu reagieren.
Sie setzen sich mit Jesus in seiner Körperlichkeit, der damit verbundenen
Menschlichkeit Christi
auseinander und geben zeitgenössische Antworten.

Museum Obermünster

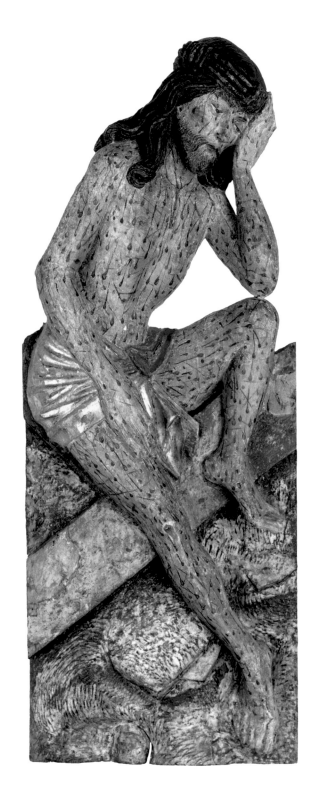

Christus in der Rast
Werkstätte Nikolaus Weckmann
Ulm, um 1520, Fassung 1705
Holz, farbig gefasst
Leihgabe Privatbesitz
(Inv.-Nr. L 2000/1)

ANDREAS KUHNLEIN

Ohnmacht

Andreas Kuhnlein, geboren 1953 in Unterwössen im Chiemgau, ist gelernter Schreiner. Mit 19 ging er für neun Jahre zum Bundesgrenzschutz – Jahre und Erfahrungen, die ihn stark geprägt haben. Einsätze in Stuttgart-Stammheim zu Zeiten der RAF, bei Demonstrationen, im von der Mauer geteilten Dorf Mödlareuth, die Eindrücke von Gewalt und Macht, die Menschen sich gegenseitig zufügen, gruben ihre Spuren in seine Gedanken und sein Fühlen ein. 1981 übernahm Andreas Kuhnlein die elterliche Landwirtschaft und er begann, seine inneren Bilder in Holz umzusetzen. Vom Holzschnitzer wurde er zum freischaffenden, vielfach ausgezeichneten Bildhauer. Heute stehen seine Werke rund um den Globus auf öffentlichen Plätzen, von München über Quebec in Kanada bis Luoyang in China, wo er seit 2005 einen Lehrauftrag an der Kunstakademie inne hat.

Im Eingangsbereich des Museums Obermünster kommt es zur ersten spannungsvollen Gegenüberstellung. Hier begegnen sich zwei Werke, die im Abstand von fast 500 Jahren geschaffen wurden. Andreas Kuhnlein hat mit der Kettensäge aus Bruchholz seine persönliche Antwort auf ein Relief des „Christus in der Rast" befreit, das im Wandel vom Mittelalter zur Neuzeit entstanden ist.

Das Herrgottsruhbild gehört seit dem Ende des 14. Jahrhunderts zu den Darstellungen des Passionszyklus. Das Motiv gibt die Szene unmittelbar nach der Geißelung und der Verspottung Jesu wieder. Jesus wird auf dem Kreuz über der Schädelstätte sitzend, mit Dornenkrone und Geißelwunden gezeigt, den linken Ellbogen auf das Knie, den Kopf in die Hand gestützt, eine Geste der Klage und Trauer. Das Andachtsbild erlaubt den fast intimen, empathischen Blick auf den ermatteten Heiland und fordert die compassio, das Mit-leiden. Jesus, verhöhnt und geschmäht, steht am Kreuz ein demütigender, qualvoller Tod bevor. Es ist ein Moment des Schweigens, in dem sich scheinbar der Sohn selbst von Gott verlassen fühlt.

Warum muss der gerechte Mensch leiden? Die Dramatisierung dieses unlösbaren Problems findet sich bereits im alttestamentlichen Buch Hiob. Hiob verlor Kinder, Reichtum und Gesundheit. All das stürzt ihn in tiefe Zweifel, er findet keine Erklärung in seinem Glauben und hält doch an Gott fest. Hiob ist das typologische Vorbild für das Motiv des „Christus im Elend", das in schärfster Form die Frage stellt: Warum tut Gott mir das an?

Und nun daneben die Skulptur von Andreas Kuhnlein, die Figur eines Menschen, dessen innere Zerrissenheit an die Körperoberfläche dringt. Die Kettensäge hat raue, radikale Einschnitte im pflanzlichen Gewebe hinterlassen, tiefe Kerben in der natürlichen Unversehrtheit. Die Geste der Trauer, des inneren Schmerzes scheint dem kraftvoll gestalteten Körper zu widersprechen. Es gibt kein Zeichen von Vertrauen, das ihn aufrichten könnte. Mehr noch als „Christus in der Rast" ist er in seine Qualen versunken. Sein eigener stützender Arm verschließt die Augen, den Blick nach draußen.

„Ohnmacht" nennt der Künstler seine Skulptur. Ein Thema, das ihn immer wieder neu bewegt und dem er zum ersten Mal in den 90er Jahren Ausdruck gegeben hat, während des Jugoslawien-Konfliktes im Bild eines traumatisierten Soldaten. Eine weitere Gruppe ist nach dem 11. September 2001 entstanden. Es sind die Nachrichtenbilder, die ihn nach draußen drängen auf seinem Hof in der idyllischen Landschaft des Chiemgaus. Er braucht den Widerstand der Harthölzer, um ihnen mit der Motorsäge die Figuren von Menschen mit ihren Verletzungen, ihren leidvollen Erfahrungen abzuringen. Wie Michelangelo nach der Überlieferung nur den überflüssigen Marmor um den im verwitterten Steinblock schon stets verborgenen David entfernte, scheint für Kuhnlein jedes seiner Bildwerke bereits in den Baumstämmen vorhanden. Die Kettensäge zwingt ihn dazu, sich in der Formgebung auf das Wesentliche zu konzentrieren. Heraus kommen Skulpturen mit expressiver Wucht und in einer Schönheit, nicht makellos wie eine Marmorskulptur, sondern mit ihren zerklüfteten Oberflächen von ausdrucksvoller emotionaler Stärke.

Für die Skulptur, die Kuhnlein dem „Christus in der Rast" von 1520 gegenüberstellt, setzte er eine Skizze um, die er nach dem Bericht über einen Amoklauf an einer Schule gefertigt hatte. Stumm erzählt sie von der Gewaltbereitschaft, der Brutalität des Menschen sowohl dem Mit-

Ohnmacht
2014
Esche
84 x 70 x 60 cm

menschen als auch der Natur gegenüber, aber auch von seiner Verletzbarkeit und Zerbrechlichkeit. Und von der Vergänglichkeit, der zentralen Wahrheit unseres Daseins. Bei einer Ausstellung in einer psychiatrischen Klinik schrieb ein Patient zu einer ebenfalls mit dem Titel „Ohnmacht"

geschaffenen Figur des Künstlers: „Das ist ein Mensch, der seine Hauer und Schrunden im Leben abbekommen hat, aber eines hat er behalten – seine Würde!"

Maria Baumann

Geißelheiland (Christus an der Geißelsäule)

Die in barocker Drastik ausgeführte Plastik des Geißel-
heilands stammt aus Loizenkirchen, einem Ortsteil der Ge-
meinde Aham (Lkr. Landshut). Ein Beitrag von Pfarrer Barth.
Spirkner in der Niederbayerischen Monatsschrift von 1914
(S. 142) bezeugt den Erbärmdechristus als „Kröninger
Arbeit". Die „Hafner im Kröning", in der an Tonerde reichen
Hügellandschaft im westlichen Niederbayern, waren be-
rühmt für ihr Geschirr und hochwertig gestaltete Ofen-
kacheln. In der Blütezeit des Handwerks Mitte des 18. Jahr-
hunderts arbeiteten auf dem Kröning über 120 Meister. Die
Figur, datiert um 1760/70, kam aus dem Besitz des
ehemaligen Pfarrers von Niederviehbach Sebastian Paint-
ner (1866-1946) in die Kunstsammlungen des Bistums
Regensburg. Eine Notiz in den Archivalien besagt, dass er
den Geißelheiland von einem Schreiner in Aham erworben
hatte.

Christus wird stehend dargestellt, mit überkreuzten Armen
an die Geißelsäule gekettet. Die Wunden der Geißelung
sind sehr auffällig ausgestaltet. Die Figur kann in drei Teile
zerlegt werden: Der Kopf ist aus Holz und aufsteckbar. Der
Oberkörper der Figur konnte abgenommen werden.
Diese Ausfertigung legt die Vermutung nahe, dass die Plas-
tik nicht ständig in der Kirche aufgestellt war, sondern
vielleicht Bestandteil eines Heiligen Grabes, eines barocken
Passionstheaters in der Idee des „theatrum sacrum".
Die Darstellung der Geißelung des nur mit einem Lendentuch
oder einer Tunika bekleideten Jesus fand spätestens im
10. Jahrhundert Eingang in die christliche Kunst und bezieht
sich auf entsprechende Textstellen im Neuen Testament
(Matthäus 27,26). Meist wird Jesus an der Passionssäule
angebunden wiedergegeben. Die Geißelsäule zählt zu den
Arma Christi, die an die Marter Jesu auf seinem Weg zur
Kreuzigung erinnern sollen.
Die ausdrucksstarke Christusfigur aus Aham entspricht
ganz der realistischen Leidensschilderung des Barocks.
Die Gefühle des Betrachters sollten beim gläubigen Schau-
en angesprochen werden. Das Wunderbare wurde einerseits
irdisch und glaubhaft, andererseits als Hinführung zu
Christi Überwindung von Qual und Tod umso bewegender.
Der Gläubige konnte den Schmerz Jesu mitfühlen, der
Gottessohn wurde erfahrbar als Mensch dieser Welt und
war doch gleichzeitig Verweis auf das menschlich Unfass-
bare.

Maria Baumann

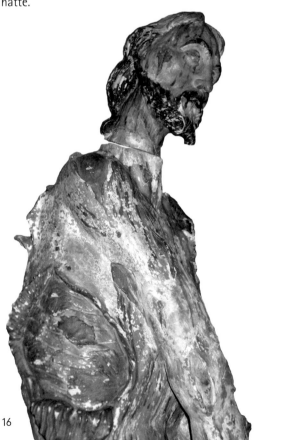

GEGENÜBERSTELLUNG

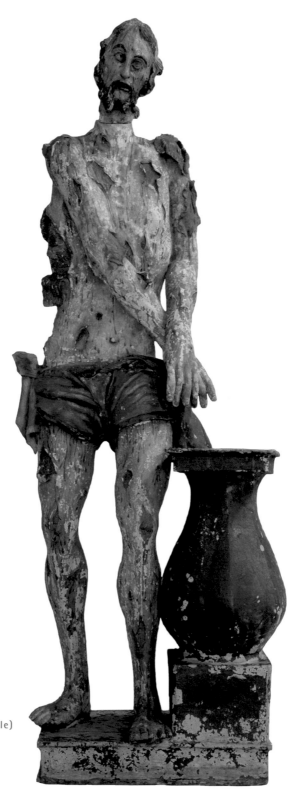

Geißelheiland
(Christus an der Geißelsäule)
um 1760/70
Holz/Ton
135 x 61 cm
(Inv.-Nr. 2005/9)

REINHILD GERUM

Mein Körper gehört doch mir

Reinhild Gerum, 1955 in München geboren, studierte an der LMU München Philosophie und Politische Wissenschaften. 1977 nahm sie das Studium der Malerei bei Prof. Karl Fred Dahmen an der Akademie der Bildenden Künste in München auf, an das sie 1982 das Aufbaustudium Kunst und Architektur bei Prof. Erich Schneider-Wessling anschloss. Als freischaffende Künstlerin lebt und arbeitet sie in München. Die jüngsten Ausstellungen: 2014 Galerie Fetzer, Sontheim/Brenz, 2013 *Installationen, Objekte,* Kunstverein Landshut; *Standortbestimmung,* Malerei, Freiraum Galerie, Köln; *com o olho de estranha,* Capelinha de Escola de Artes Visuais do Parque Lage, Rio de Janeiro; 2012 *ICH KONNTE NICHT MEHR REDEN VOR ANGST,* Kunst im Weytterturm, Straubing; Galerie Arosita, Sofia (Bulgarien).

Verletzlichkeit und Schmerz sind zentrale Motive des Menschseins, die daher auch ihren Ausdruck in der Kunst finden. Reinhild Gerum, bildende Künstlerin aus München im Grenzbereich zwischen Malerei und Plastik, fühlte sich sofort vom Geißelheiland aus Aham angesprochen, dessen klaffende Wunden die Betrachterinnen und Betrachter zu Reaktionen unmittelbar herausfordern: Einerseits fordern sie zur Einfühlung in die Passion Christi auf, andererseits schreckt ihre Monstrosität jeden Menschen auf.

Die Geißelung Christi ist seit dem frühen Mittelalter ein Topos der christlichen Kunst, der sich im Laufe der Jahrhunderte an die sich verändernden Auffassungen von Frömmigkeit angepasst hat. In der Bibel ist sie eine der Stationen auf dem Weg zur Kreuzigung, in der der Leidensweg Christi kulminiert. Christus nimmt durch seine Passion die Sünden der Welt auf sich, um den Menschen Hoffnung und Erlösung zu geben.

In der Renaissance stand der schöne, reine Körper des Heilands im Vordergrund, der als Sohn Gottes den Schmerz und die Erniedrigung regungslos erträgt. Ab dem späten 17. Jahrhundert wird der gemarterte Christus als Mensch aus Fleisch und Blut dargestellt, der Schmerz empfindet, dessen Körper geschunden wird und der durch Geißelung und Kreuzigung größtmögliche Qual und Erniedrigung erfährt. Im Verständnis der Gegenreformation halten drastische Darstellungen die Gläubigen zum Nachempfinden der Leiden Christi an und ermahnen zur compassio.

Der Ahamer Geißelheiland stammt aus der zweiten Hälfte des 18. Jahrhunderts. Die polychrom bemalte Tonoberfläche macht durch die realistische Darstellung der offenen Wunden die Verletzung des Körpers erfahrbar, fast greifbar. Wie solcher Brutalität, solchem Schmerz, den ewig scheinenden Kreisläufen von Gewalt ein Ende bereiten? Der Geißelheiland aus Aham zeigt drastisch den Leidensweg Christi und wendet sich emotional an die Betrachter und Betrachterinnen, sodass die Gläubigen tatsächlich mitleiden und Erlösung finden können.

Die Installation „Mein Körper gehört doch mir" von Reinhild Gerum handelt ebenfalls von Verwundung und Gewalt. Sie hat die Selbstverletzung zum Thema, wenn Menschen ihr seelisches Leiden nicht mehr anders artikulieren können, als durch Verletzung des eigenen Körpers. Er ist das Letzte, was diesen Ohnmächtigen bleibt und gehört.

Selbstverletzung bis hin zur Selbstverstümmelung ist ein weltweites, kulturübergreifendes Phänomen, das sich überwiegend bei Frauen findet. Die gefühlte Ohnmacht im psychosozialen Umfeld wandeln sie in Aggression und Schmerz gegen sich selbst um, da ihnen dies die einzige Möglichkeit ist, sich selbst zu spüren.

Unter einem raumgreifenden Geflecht aus silberfarbigem Draht schimmert es rosa und blau. Eine etwas überlebensgroße humanoide Figur sitzt eingesponnen im undurchdringlichen Drahtgewirr; ihr Schrecken ist verborgen, eingeschlossen. Durch Kopfhörer, die an der Figur befestigt sind, bindet man sich als Betrachterin und Betrachter physisch mit ein in das Geflecht. Die Berichte von Autoaggressiven erzählen von überwältigenden Gefühlen und Nöten: Menschen legen ihre Geschichten dar, und wie sie autoaggressiv gegen sich selbst wurden; von ihrer Machtlosigkeit, die tiefe seelische Verzweiflung anders als durch die Verletzung des eigenen Körpers zum Ausdruck zu bringen. Sie sind verfangen in sich selbst, ihren eigenen Gedanken und können dem Kreislauf von Ohnmacht und Selbstverletzung nicht mehr entkommen.

Beide Arbeiten zeigen die Verletzlichkeit des menschlichen Körpers. Schmerz ist eine der grundlegendsten und ge-

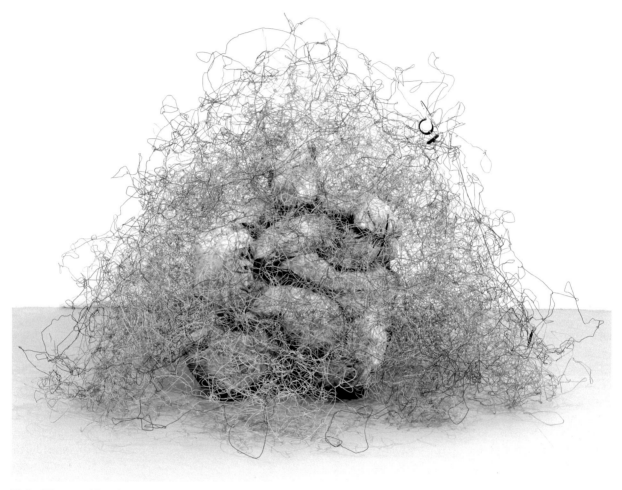

Mein Körper gehört doch mir
Installation, 2004
Eisendraht, verzinkt. Nessel, bemalt. CD-Player, Kopfhörer
4 Frauengeschichten, gesprochen auf CD
H 190 x ø 240 cm

REINHILD GERUM

19

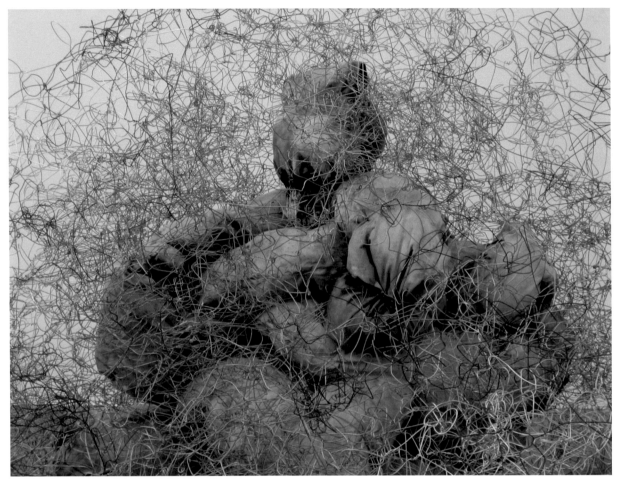

fürchtetsten Erfahrungen des Menschen - warum also fügt sich jemand selbst Schmerzen zu oder lässt sich Schmerzen zufügen? Warum fügen wir anderen Schmerzen zu, und wie kann man dieser Aggressivität Einhalt gebieten?

Beide Plastiken sprechen die Betrachterinnen und Betrachter mit großer Emotionalität an, doch positionieren sie sich unterschiedlich.

Der Geißelheiland von Aham nimmt das Leiden der Welt auf sich, um die Menschen von Schmerz und Verzweiflung zu erlösen.

„Mein Körper gehört doch mir" gibt denjenigen, die so verzweifelt sind, dass sie nicht mehr sprechen können und sich selbst verletzen, eine Stimme und appelliert damit an die Betrachterinnen und Betrachter. Die Installation wirbt um Einfühlung, um Verständnis.

Beide Werke sind ein Appell, nicht wegzuschauen, nicht gleichgültig zu bleiben gegenüber dem Leiden, das so allgegenwärtig ist in unserer, wie in jeder menschlichen Gesellschaft.

Lea Watzinger

GEGENÜBERSTELLUNG

MARKUS LÜPERTZ

St. Sebastian

Markus Lüpertz, geboren 1941 in Liberec, Böhmen, studierte von 1956-61 an der Werkkunstschule Krefeld bei Laurens Goosens. Es schlossen sich an: ein Studienaufenthalt im Kloster Maria Laach, die einjährige Arbeit im Kohlebergbau unter Tage, weitere Studien in Krefeld und an der Kunstakademie Düsseldorf, Arbeit im Straßenbau und Aufenthalt in Paris. Seit 1961 ist Lüpertz als freischaffender Künstler tätig. 1962 Beginn der dithyrambischen Malerei. 1976 übernahm er eine Professur an der Staatlichen Akademie der Bildenden Künste in Karlsruhe, 1986 wurde Markus Lüpertz an die Kunstakademie Düsseldorf berufen, die er ab 1988 als Rektor leitete. Seinem Werk sind bedeutende Einzelausstellungen gewidmet, so 2014: *Markus Lüpertz*, Ernst Barlach Gesellschaft, Wedel, *Markus Lüpertz. Player's Ball*, Michael Werner Gallery, London, *Markus Lüpertz. Matter and Form*, Museo de Bellas Artes de Bilbao, *Markus Lüpertz. Painting and Sculpture*, The State Hermitage Museum, St. Petersburg. Er lebt und arbeitet in Berlin, Düsseldorf und Karlsruhe.

Bei einer Führung durch das Museum St. Ulrich 2010 faszinierte Markus Lüpertz die Skulptur eines Geiselheilands aus dem 18. Jahrhundert. Auf die Einladung, nun bei einer Ausstellung dieser barocken Figur ein eigenes Werk gegenüber zu stellen, entschied sich der Künstler für „St. Sebastian" – die Darstellung des römischen Offiziers im Dienst des Kaisers Diokletian, der wegen seines Bekenntnisses zum Christentum zur Bestrafung an einen Baum gefesselt und von numidischen Bogenschützen schwer verwundet und schließlich erschlagen wurde.

Jochen Kronjäger schreibt in seinem Katalogbeitrag für die Ausstellung *Markus Lüpertz. Skulpturen in Bronze* 1995: „Da Sebastian den Umbruch einer Zeit markiert wie 250 Jahre vor ihm Christus, da beide im jugendlichen Alter für ihre Idee starben, wurden beide auch immer wieder miteinander gleichgesetzt. Das allein schon verlieh Sebastian in der Heiligenverehrung große Popularität, die durch sein besonderes Martyrium noch wesentlich gesteigert wurde: Pfeile waren im Mittelalter Symbole der zur Strafe für die Sünden des Menschen von Gott gesandten Pest. Aufgrund der immer wiederkehrenden, apokalyptische Ausmaße annehmenden Pestepidemien wurde Sebastian zu dem am häufigsten dargestellten Schutzheiligen gegen diese Seuche, die seit Mitte des 14. Jahrhunderts ganze Landstriche in Europa entvölkerte." Kronjäger weist nach, dass sich bei der Darstellung des Heiligen eine Kombination von Leiden und Schönsein durchgesetzt habe, ausgehend vom jugendlichen Sebastian bei Perugino.

„Ganz anders ist die Ausprägung der Bronzeskulptur des *St. Sebastian* von Markus Lüpertz aus dem Jahre 1987: Die hoch aufgerichtete Gestalt verharrt in einem Ausfall-

schritt nach links, den rechten Arm kantig rechtwinklig schützend über den leicht nach rechts gedrehten Kopf gelegt. Die Gestalt wankt, sie versucht sich gegen Schläge zu wehren, und zwar mit dem Kampfarm, dem rechten, der sonst selbst die Schläge führt. In der Armbeuge bestätigt diese Annahme eine Verdickung, die sich von der Seite der Figur und von hinten gesehen als die Folge einer bereits erlittenen schweren Blessur erweist: als gewaltige Beule. Der linke Arm, der gewöhnlich den Schild zur Verteidigung hält, fehlt. Lüpertz weicht damit vom tradierten Sebastian-Typus vollständig ab, er konzentriert sich auf das Wesentliche, das wirklich Existentielle des Heiligen: sein Opfertum." Künstlerisch so gar nicht darstellungswürdig scheine in der Kunstgeschichte der Moment des Geschlagenwerdens und der Abwehr zu sein. „Lüpertz hat sich intensiv mit diesem Moment beschäftigt und ist in kurzer Zeit zur Fixierung des Motivs eines über den Kopf gelegten rechten sowie eines fehlenden linken Arms gekommen." Im Vorfeld zur Konzeption der Skulptur entstanden mehrere Zeichnungen, von denen zwei Detailstudien – Kopf und Oberkörper – sowie eine Arbeit, die die ganze Figur darstellt, ebenfalls in der Ausstellung „Gegenüberstellung" zu sehen sind. Neben der ausdrucksvollen Ausführung von Stand- und Spielbein – „Dieser Schritt wirkt wie ins Stocken geraten, ausgelöst durch die Überraschung, Verwunderung – es entsteht der Eindruck des Zögerns, Verharrens, im Oberkörper sogar des Zurückweichens." – ist für Kronjäger das zweite aussagekräftige Motiv das des hochgenommenen Arms. „Die Intention dieser Armhaltung ist Erstaunen, Resignation, Verweis auf sich selbst. Es ist ein höchst intimer Gestus, der den Körper ‚freilegt', ihn schutzlos und

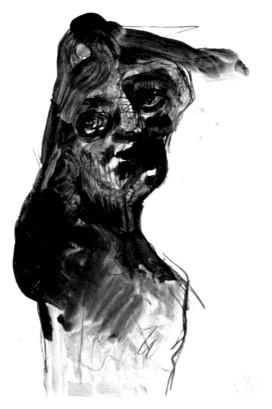

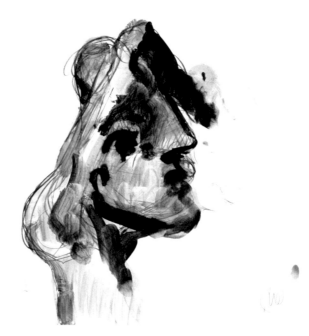

Ohne Titel (Hl. Sebastian)
1985
Graphit laviert
59,2 x 41,4 cm

Ohne Titel (Hl. Sebastian)
1985
Graphit laviert
59,3 x 41,5 cm

damit verwundbar macht oder über den eine bereits erfahrene Verwundung spürbar gemacht wird." In der Kunstgeschichte weist Kronjäger vergleichbare Motive nach, um das ganz Eigene in Lüpertz *Sebastian* nachvollziehbar werden zu lassen, findet „kurioserweise" die Nähe zum Abwehrgestus in dieser Skulptur bei der Armhaltung des „Sitzenden Mädchens, den Arm vor die Augen haltend", einer Bronzearbeit von Aristide Maillol (1900). Es ist ein Gestus der Koketterie, zugleich aber auch ein Schutzgestus, ein Gestus also der Ambivalenz zwischen Stolz über den Körper und die Scham seiner Präsentation.

Und da liegt – in dieser Ambivalenz – die Verbindung zum *Sebastian* von Lüpertz. Der eben noch für die Christen vorpreschende Fürsprecher wird von den Schergen Diokletians – seinen ehemals eigenen Leuten – aufgehalten und brutal verprügelt. Das Erstarren in dieser Situation,

das ungläubige Erstaunen, das Sich-Schützen und die dennoch stolze, fast trotzige Körperhaltung sind das Thema von Markus Lüpertz. Dem entsprechen zusätzlich die weit geöffneten, blau gefassten Augen und der zu einem benommen-verklärten Lächeln verzogene rote Mund. Lüpertz bringt dieses plötzliche Erkennen, Erleiden und Erdulden auf den Punkt, indem er es über den speziellen Fall hinaustransformiert: Sebastian ist nackt, geschlechtslos, wehrlos. Er ist damit ein Symbol für die Befindlichkeit eines jeglichen Menschen in einer solchen Situation. Zu jeder Zeit."

Jochen Kronjäger, Gespannte Abwehr eines Attackierten. „St. Sebastian" aus neuer Sicht. In: Markus Lüpertz. Skulpturen in Bronze. Ausstellungen in Mannheim, Augsburg und Bremen, Februar bis Oktober 1995, Heidelberg 1995.

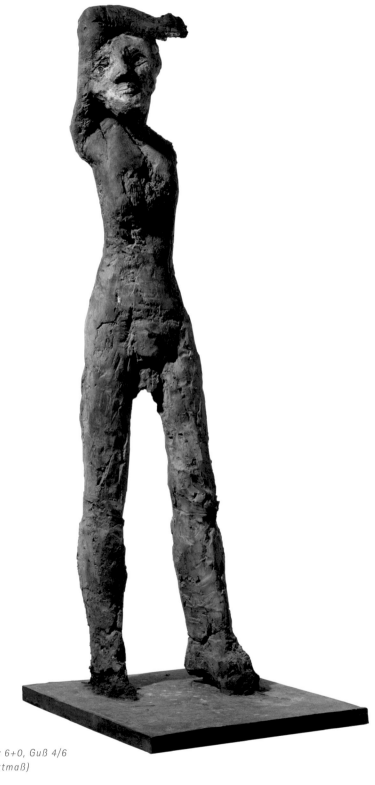

St. Sebastian
1987
Bronze bemalt, Auflage: 6+0, Guß 4/6
223 x 48 x 48 cm (Objektmaß)

MARKUS LÜPERTZ

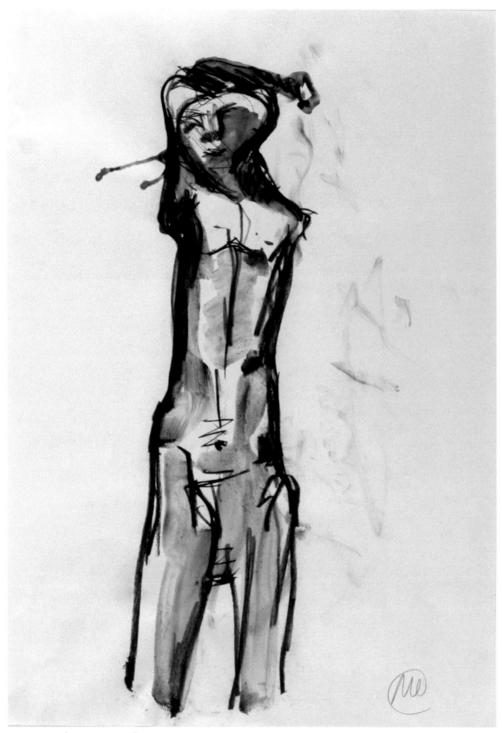

Ohne Titel (Hl. Sebastian)
1987
Kohle
59,2 x 41,5 cm

GEGENÜBERSTELLUNG

MARGARET MARQUARDT

Die Wunde
Die Heilung

Margaret Marquardt, geboren 1953 in Zürich, ist ausgebildete Grafikerin. Sie bildete sich in verschiedenen Maltechniken weiter, nahm an diversen internationalen Wettbewerben, Kunstsymposien und Meisterkursen teil. Sie arbeitet in ihrem Atelier in Zürich. Die Flüchtigkeit des Seins bestimmt die Bildwelt der Malerin. Margaret Marquardt arbeitet seriell, mit einer reduzierten Farbpalette unter Verwendung von Acrylfarben und Pigmenten. Sie bevorzugt neuerdings haptischere Werkstoffe mit gröberen Fasern aus Papier oder Gaze sowie bei ihren Objekten und Installationen künstliche Lichtquellen wie Neonröhren oder LED-Leuchtmittel. In seinem Buch „Da steht ein großes JA vor mir. Zu einer Arbeit von Margaret Marquardt" schildert Arnold Stadler seine Eindrücke beim Sehen der Kircheninstallation *ver bun den* in der Evangelischen Stadtkirche Tuttlingen im Herbst 2011.

Es begann mit der Leidenschaft zur Musik und vor allem zum Tanz. Der Weg der Grafik-Designerin Margaret Marquardt zur Malerei war nicht mehr weit. Er kam aus dem Herzen, aus dem Willen zum freien Umgang mit der Farbe, dem Drang der Farbe, auf der Fläche des Bildträgers räumliche Wirkung und die Ausstrahlung von Sinnlichkeit zu vermitteln. Das alles basiert auf einer Bewunderung der Malerei, die seit den 1950er Jahren Mark Rothko mit seinem Primat der Farbe auf die Entwicklung der Malerei auch in Europa bewirkte.

Mit diesem Fortschrittsgedanken bewahrte sich Margaret Marquardt bereits ihre Neigung zur Farbfeldmalerei, die sich in einer kontinuierlichen Entwicklung zu einer Farbraummalerei entwickelte. In diesem Kontext finden sich Impulse, die einer analytischen, prozessualen Entwicklung der Malerei verpflichtet sind, Impulse, die unter dem Bezug auf die inhaltliche Intention zur dialektischen Aussage in der bildnerischen Wirkung führen. Insofern lebt das bildnerische Ergebnis bei Margaret Marquardt nicht von solitären Einzelwerken, sondern von Werkzusammenhängen oder von Bildserien. Das Diptychon oder auch das Triptychon sowie das aus vier oder noch mehr Teilen zusammenhängende Bildgefüge gibt für Margaret Marquardt in ihrem künstlerischen Schaffen den besonderen Anspruch und Sinn.

Mit diesen bildnerischen Intentionen befindet sie sich in der Tradition des religiösen Andachts- oder Altarbilds und sie hat sich aus der Entwicklung der Farbraummalerei, wie wir sie in der zweiten Hälfte des 20. Jahrhunderts in einer sich globalisierenden Entwicklung der Malerei noch vorfinden, befreit. Mit dem Mut zu haptischeren Materialien

Die Wunde *(Detail)*
2014
Aluminium, Lichtröhren, Lichtverteilungsfolie, Gazebinden
170 x 73 x 16 cm

kommt mehr Bewegung ins Bild und mit der Einbeziehung von Gaze als Werkstoff ist der Weg zum bildnerischen Objekt und zur Lichtinstallation nicht mehr weit. Mit dieser Ausweitung gewinnt der Raum an „ergreifbarer" und „begreifbarer" Sinnlichkeit und wird die von der Künstlerin wahrgenommene Thematik „Wunde" und „Heilung" durch eine ganz persönliche Interpretation transformiert.

Harry Schlichtenmaier

Die Heilung *(Detail)*
2014
Aluminium, Lichtröhren, Lichtverteilungsfolie, Gazebinden
170 x 73 x 16 cm

Ich wusste
als erste
Licht und Dunkelheit
sind beide
von Dir erschaffen.
Kavita Sinha

LILIAN MORENO SÁNCHEZ

TENGO SED – MICH DÜRSTET

Lilian Moreno Sánchez, geboren 1968 in Buin, Chile, studierte von 1987 bis 1993 an der Kunstfakultät der Universidad de Chile und von 1996 bis 2002 an der Akademie der Bildenden Künste in München in der Klasse Prof. Gerd Winner, mit einem Abschluss als Meisterschülerin. Zu den Förderungen/Stipendien und Preisen gehören der 2. Preis im Wettbewerb Menschwerdung der Landeskirche Bayern und der Diözesen Regensburg/Würzburg (2000), Stipendien der Erwin und Gisela von Steiner Stiftung sowie der LFA Bank (2005) und des Vereins Ausstellungshaus für christliche Kunst e.V. (2008, 2009/10). Eine Auswahl ihrer jüngsten Einzelausstellungen: 2013 *Tengo sed – Mich dürstet,* Roemer- und Pelizaeus-Museum, Hildesheim, 2012 *Pasiones,* Katholische Akademie, Schwerte, 2010 *Via Dolorosa,* KulturKirchort Dreifaltigkeit, Wiesbaden.

Großzügige Hochformate mit kraftvollen Liniengebilden, die auf den ersten Blick gegenstandslos dynamisch zu schwingen scheinen - Lilian Moreno Sánchez' künstlerische Energie manifestiert sich seit einiger Zeit in den Zeichnungen der Serie „TENGO SED". Als hätte die Künstlerin einen Großteil ihres Repertoires der vergangenen Jahre für eine Weile zur Seite gelegt, die Zeichnung aus dem sorgfältig komponierten Geflecht aus aufwändigen Trägermaterialien und Techniken herausgelöst und ihr Platz verschafft.

Souveräne Gesten durchmessen mit großer Freiheit den Bildraum. Durchlässige Strukturen überlagern, verdichten und verflüchtigen sich. In der Beschränkung auf Papier, Kohlestifte und Pastellkreiden entstehen großformatige Blätter.

Peu à peu erwandern wir uns bei der Betrachtung die Gewissheit, dass es sich trotz der ästhetischen Wirkung der Graphiken nicht um florale Arabesken handelt, die im intuitiven Formenspiel gründeten. Anatomische Details geben sich zu erkennen, Knochen, Wirbel, Gelenke. Aus nachvollziehbaren Zusammenhängen gelöst, beanspruchen sie ihre Entfaltung im Raum. Weder lässt sich deren ursprüngliche Funktion dingfest machen, noch sind vordergründig Verletzungen oder Deformationen erkennbar. Die Skelettfragmente entwickeln ein Eigenleben.

Der versehrte Körper ist in allen bisherigen künstlerischen Äußerungen der chilenischen Künstlerin bildbestimmend. Äußerlich verletzte menschliche Körper, entstellt, grob vernäht; Tierkörper als entseelte Fleischerware; der Blick in und durch Körperteile – zwar fügen sie sich als Zeichnungen oder siebgedruckte Röntgenbilder in die Kompositionen mit unterschiedlichen Medien ein. Im harmonischen Gesamtklang, der die diagnostische Kühle der Knochenbilder mitträgt, sind sie letztlich stets der Stachel, Verweis auf existentielle Blöße und beunruhigender Alltagsbezug gleichermaßen.

Auch der Serie „TENGO SED", die das Werk der Künstlerin einprägsam erweitert, liegen Röntgenbilder zugrunde. So losgelöst sich die Zeichnungen von konkreten anatomischen Vorlagen zu entwickeln scheinen, der bildnerische Impuls der Künstlerin entzündet sich an der Auseinandersetzung mit radiologischen Aufnahmen. Sie zeigen zerstörte Organe, funktionsuntüchtige Extremitäten, lebensgefährlich durchbohrte Köpfe; indirekte Folgen des Unfriedens wie die von Hunger und anderen Mangelerscheinungen sind zu sehen. Benennbare Schäden, abbildbare Verletzungen stehen für die nicht sichtbar zu machenden Verwundungen der Menschen, die Verletzungen der Seele, denen mit medizinischen Reparaturen nicht beizukommen ist.

Mit dem Titel „Mich dürstet", einem der sieben letzten Worte Jesu, spricht die Künstlerin den Mangel, um den es

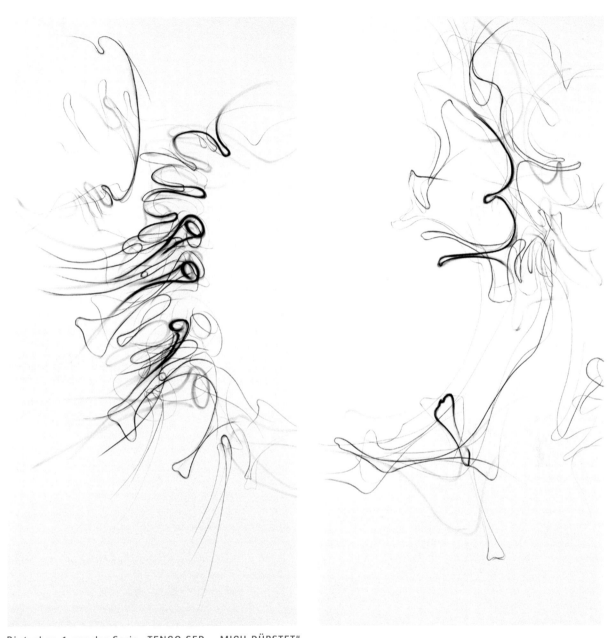

Diptychon 1 aus der Serie „TENGO SED – MICH DÜRSTET"
2013
Zeichenkohle und Pastell auf Papier, Blattgröße 198 x 98 cm

Diptychon 2 aus der Serie „TENGO SED – MICH DÜRSTET"
2013
Zeichenkohle und Pastell auf Papier, Blattgröße 198 x 98 cm

ihr geht, an und aus. Der Durst ist der „Durst, nicht nach Wasser, sondern nach Trost, Hoffnung, Liebe von Mensch zu Mensch." (L. Moreno Sánchez)

Mit dem fast heiteren Schwingen der autonomen zeichnerischen Resultate vor der Folie von Leid und Schmerz zielt Moreno Sánchez auf „einen Prozess der Erlösung von Leid". Dieser urchristlichen Hoffnung hat sie mit ausholenden Gesten und fließenden Bewegungen im Spannungsfeld zwischen lockerem ornamentalem Geflecht und bewusstem Gegenstandsbezug Form gegeben.

Dass die Einzelblätter mit der Zeit mehr Raum eingefordert haben, dass sich das Prinzip der Mehrteiligkeit, das Arbeiten in Diptychen und Triptychen nun auch hier ergeben hat, erscheint wie eine organische Weiterentwicklung. Die Kunst von Moreno Sánchez schreibt fort. Ihr Bezugssystem ist die christliche Bilderzählung. Insofern war ihr bisheriges

Arbeiten in Serien bzw. ihr augenfälliges Verweben verschiedener Zeit- und Bedeutungsebenen immer auch ein sichtbares Denken im Kontext tradierter christlicher Bildformen. Am Augenfälligsten vielleicht ihr Kreuzweg, die 14-teilige Serie „Via Dolorosa" von 2008, aber auch ihre sehr oft dreiteilig angelegten Großformate sprechen vom Zugriff auf Erzählmodelle, denen sie mit ihren Arbeiten aktuelle Aussagekraft verleiht.

Der Tiefe von existentieller Sinnsuche und der Hoffnung auf Erlösung entziehen sich die Zeichnungen freilich immer aufs Neue. Beharrlich behaupten sie ihren Auftritt als autonome graphische Aussagen. Als würden sie ihre neu gewonnene Freiheit geniessen, greifen sie dementsprechend „um sich". Verschaffen uns Spielraum zur flanierenden Betrachtung, zur abschweifenden Versenkung.

Birgit Höppl

DOROTA NIEZNALSKA

Queen of Poland

Dorota Nieznalska, geboren 1973 in Gdansk (Danzig/Polen), studierte Bildhauerei an der Akademie der bildenden Künste in Gdansk bei Professors Franciszek Duszeńko (Bildhauerei) und Grzegorz Klaman (Multimedia). 1999 erwarb sie das Diplom, 2013 erhielt sie den Doktortitel. Nach einer Ausstellung ihres Werks Pasja (Passion) im Jahr 2002, einer Installation über Maskulinität und Leid, wurde die Künstlerin in ihrem Heimatland wegen Blasphemie angeklagt. Dorota Nieznalska wurde nach einem langwierigen Prozess und mehrfacher Berufung im Juni 2009 freigesprochen. Die Künstlerin erhielt in den vergangenen Jahren zahlreiche Auszeichnungen, unter anderem 2013/14 das Stipendium des Ministeriums für Kultur und Nationalerbe Polen, 2012 Stipendium des Ministeriums für Wissenschaft und Hochschulbildung Polen für herausragende künstlerische Leistung und 2011/12 Stipendium HIAP Helsinki International Artist Programme, Cable Factory, Helsinki, Finnland.

Die Arbeit „Queen of Poland" (Königin von Polen) besteht aus vier Elementen: einem Holzsockel mit einem handschriftlich eingravierten Titel der Arbeit, einer in Bronzeguss (Wachsausschmelzverfahren) zur Dornenkrone stilisierten Plastik, deren Bronzedornen überwiegend durch speziell profilierte und fixierte Dornen aus Naturbernstein ersetzt wurden. Auf der Dornenkrone befinden sich Menschenhaare. Die Krone wurde auf ein Zierkissen gebettet und in einen schlichten Glaskasten gestellt.

Die mit Bernstein bestückte, goldpolierte Dornenkrone wurde zu einem kostbaren Fetisch, zu einer auf einem Samtkissen ruhenden Reliquie. Die als Symbol der Schmähung und als Zeichen des Martyriums geltende Krone wurde ihrer ursprünglichen Bedeutung beraubt und verwandelt in ein leeres Symbol, das man beliebig manipulieren kann.

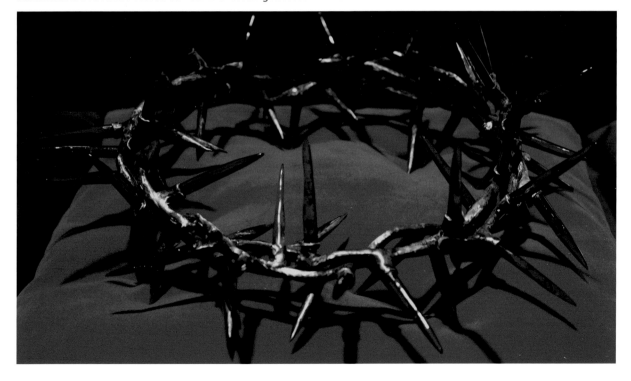

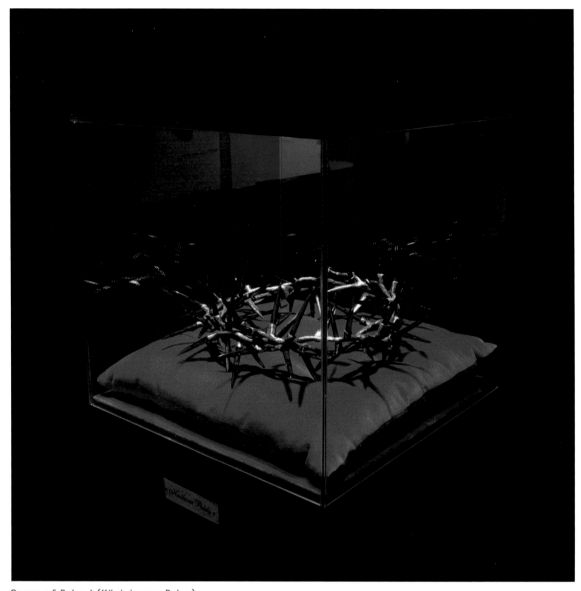

Queen of Poland (Königin von Polen)
2008
Bronzeguss, Bernstein, Holz, Glas, Dekorationsstoff, Menschenhaar
140 x 38 x 38 cm (Holzsockel 105 x 38 x 38 cm, Glasabdeckung 25 x 38 x 38 cm)
Muzeum Narodowe w Gdańsku (Nationalmuseum Danzig, Abteilung für Moderne Kunst)

Die Umstände, in denen die Arbeit entstanden ist, sind mit dem Ort und der Situation verbunden, in der ich mich während des acht Jahre dauernden Strafprozesses vor dem Danziger Gericht befand. Das Werk deutet symbolisch auf das persönliche, mit dem Ort des Prozesses verbundene Trauma hin. Bewusst habe ich mich für die Verwendung von Bernstein entschieden, der eng mit Danzig verbunden ist. Der ästhetische Ausdruck und die Art der Präsentation des Gegenstands knüpfen an die Machtinsignien – Überfluss von Gold und Bernstein, die ich beim Besuch einer der Danziger Kirche beobachtete. Dort inspirierte mich dieser außergewöhnliche Prunk zur Schaffung der Bernsteinkrone.

Dorota Nieznalska

DANIEL PEŠTA

Bíla zóna (Weiße Zone)

Daniel Pešta, geboren 1959 in Prag, ist ein visueller Multimedia-Künstler. Er besuchte die Václav-Hollar-Schule für Bildende Künste (Výtvarná škola Václava Hollara) in Prag. In den 70er Jahren wurde der junge Künstler von der Unfreiheit der kommunistischen Herrschaft eingeholt und begann mit seinem unabhängigen Schaffen. In den 80er Jahren wurde er Teil der alternativen Kultur und verdiente als Grafikdesigner seinen Lebensunterhalt. Nach 1989 widmete er sich immer mehr der Malerei, aus der sich später weitere Formen seines künstlerischen Ausdrucks ableiten. Er war in den vergangenen Jahren mit seinen expressiven Arbeiten bei verschiedenen renommierten Kunstprojekten vertreten, so mit seinem Konzeptkunstprojekt *I was born in your bed* bei der 55. Biennale di Venezia 2013.

Schon lange Zeit beschäftigt mich der Gedanke, wie ich transzendentale Energie räumlich und künstlerisch erfassen könnte.
Als Symbol dafür habe ich die Dornenkrone gewählt. Sie ist das Synonym der Unsterblichkeit, gleichzeitig aber auch des Leidens, des Schmerzes. Aller Attribute, mit denen unser Dasein verbunden ist.
Dieselbe Krone aber können wir auch als einen Stacheldraht um die eigene Seele wahrnehmen.
Ein solcher bewahrt uns auch vor äußerem Geschehen…

Die Absicht war ein kinetisches Objekt zu schaffen, eine schwebende Dornenkrone, deren Existenz nur ein Schatten vermittelt. Ein atmender Schatten.
Wenn wir im Inneren der Schattenkrone stehen, werden wir ein Teil des universellen Daseins, dem der Mensch viele Namen verliehen hat, deren Gegenwart jedoch einzigartig ist.

Daniel Pešta

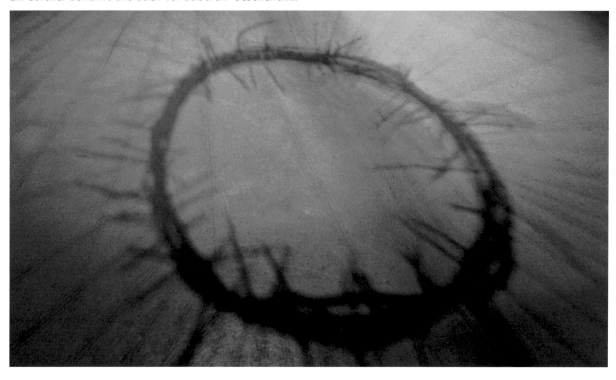

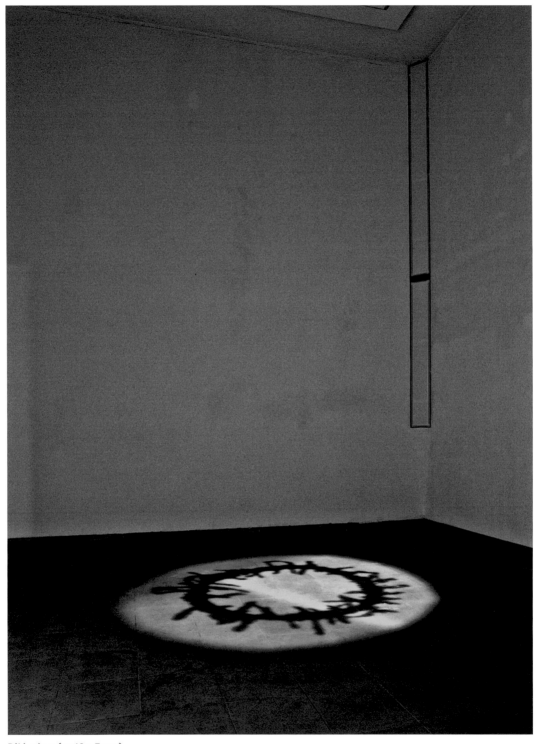

Bílá zóna (weiße Zone)
Lichtinstallation, Klang
2010/2014

GEGENÜBERSTELLUNG

TheatronToKosmo

Gekreuzte Körper (Performance)

Katharina Otte-Varolgil, geboren 1968, studierte von 1989 bis 1996 Kunst in Köln. 2004 gründete sie mit der Ausdrucks-tänzerin **Eva-Maria Kagermann-Otte** (geb. 1972) und dem Geiger und Improvisationskünstler **Thomas Kagermann** (geb. 1950) die Gruppe TheatronToKosmo. Mit ihren Performances trat das Ensemble aus dem Westerwald unter anderem auf im Ludwig Museum, Koblenz, bei den Deutsch-syrischen Kulturtagen Aleppo (SYR), im Kunstmuseum Bonn, im Istanbul Modern Museum (TR), der NHK Hall Osaka (J), im Museum für Angewandte Kunst, Köln und der Peterskirche in Basel (CH).

Neues Sein im Werden in Farbe, Tanz, Klang: Vor/in einem MalereiFilm verschmilzt die Tänzerin mit den Bildern und gestaltet eigene Körperskulpturen. Menschliche Schatten vereinen sich im Film mit animierten Körperzeichnungen und lassen imaginäre Transzendenz erscheinen. Im Trialog eint sich schwingend virtuoser Ton, geworden aus Violine, Flöte und Stimme. Der Solist erspürt das Klingen der Religion.

Die Inszenierung an der Grenze von Bild, Kultur, Ritual, Körperskulptur, Klang und Rhythmus evoziert Existenz des Seins: Angst, Kampf, Zweifel, Entsagung, und gleichwohl Hoffen, Neubeginn, Licht, Zukunft - Auferstehung, Innovation. Das Kreuz, Symbol für Leidens- und Lebensvollzüge: Glaubende fremder Religion begegnen sich und lassen ihre Pfade kreuzen.

Zeichnungen – das Kreuz als „Sol invictus" – teils bizarr in der Erschaffung ungewöhnlicher Körperbilder, abstrakt, dekonstruiert und neu gefügt. Mit dem künstlerischen Gestaltungsmittel der Linie wird die Figur des Christus in konzentriert kalligraphischer Form herausgeschält. Die Zeichnungen wurden von Katharina Otte-Varolgil zusammen mit Jürgen Greis zu einem MalereiFilm animiert. Über das Mysterium menschlichen Seins – zwischen Begrenzung und Freiheit in kalligrafischer Leichtigkeit, farbig berauscht – treffen die Zeichnungen auf Bewegungen und Klänge – in den Raum „gezeichnet" hinterlassen sie Spuren der Erinnerung.

Körperkonstellationen scheinen das Wider von Stehen und Gehen in Raum und Zeit zu entgrenzen. Die Tänzerin nähert sich mit ursprungender Dynamik dem Thema innerer Gefühle – zwischen Zufall und Bestimmtheit in Komposition, ertanzt ihr Schatten-Gegenüber, löst es wieder auf und verschmilzt in den MalereiFilm, gestaltet im Trialog der Musik und des Lichtes zum neuen „Corpus": Choreographische Handschrift mit Form gebender Klarheit. Ihre Solovariationen wer-den genährt aus Mythos und Gebetsriten tiefer Religion. Dazu interaktiv, gleichsam korrespondierend zur Linienführung von Bild und Bewegung: melodisch „fliegende" Geige in Paarung mit entrückend, filigranen Flötentönen. Die klare Gesangsstimme weckt - wie auf entschwebendem Klangteppich - die Ahnung von Samples aus verschiedenen Kulturen.

Kunst setzt wie Religion auf die Möglichkeiten der Verwandlung, „Wahrnehmen von Atmosphären" (Gernot Böhme). Das Ensemble TheatronToKosmo sieht das Theater als Ort der Erfahrung. Kunst stiftet Gemeinschaft im Moment der Zelebration; für den Künstler und den Rezipienten ereignet sich ein Stück Selbsterfahrung im künstlerischen Prozess – eine Begegnung mit dem Mysterium Gottes.

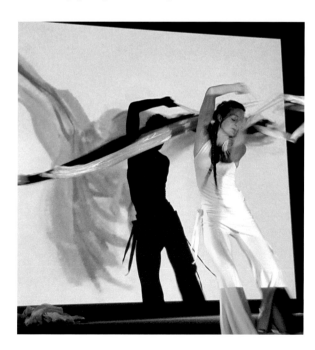

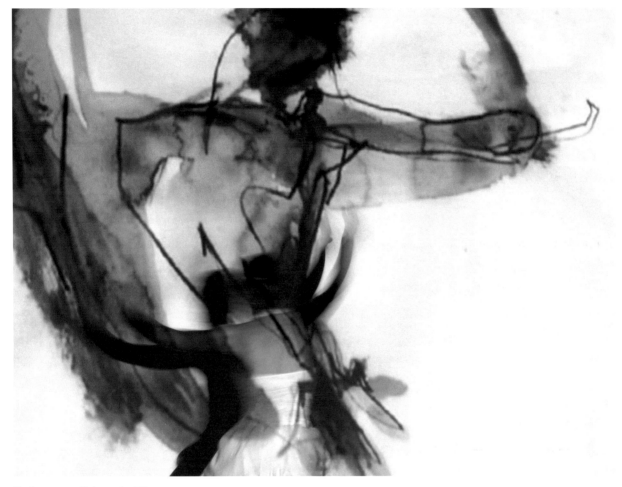

Performance Gekreuzte Körper
Malerei Film/Konzeption: Katharina Otte-Varolgil
Tanz: Eva-Maria Kagermann-Otte
Musik/Komposition: Thomas Kagermann
Religionsontologische Einführung: Prof. Dr. theol. Klaus Otte

HANS THOMANN

ARSENALE I

Hans Thomann, geboren 1957 in Uzwil in der Schweiz, gehörte zur Meisterklasse von Mario Merz in Salzburg. Thomann stellt sich als renommierter zeitgenössischer Künstler der Auseinandersetzung mit kirchlichen Themen. Seine Arbeiten sind in zahlreichen öffentlichen und privaten Sammlungen vertreten. Eine Auswahl seiner Ausstellungen: 2014 Galerie BMB, Amsterdam (NL), Galerie Ursula Grashey, Konstanz (D), 2012 Offspace-Raum, Sommeratelier, Weinfelden (CH), 2011 Kunstmuseum im Rohnerhaus, Lauterach (A). Ausstellungsbeteiligungen unter anderem 2013 im Kunstmuseum des Kantons Thurgau (CH) zum Thema „GOTT SEHEN" und 2009 in der Wanderausstellung der Erzdiözese Freiburg zum Thema „GottesRaum". Im Bereich Kunst am Bau gelingt es dem Bildhauer, durch seine subtilen Eingriffe und Interventionen, ein grosses Ganzes zu schaffen. Die Summe aller Teile so zusammenzufügen, dass mehr als ein Ganzes entsteht – ein Gesamtkunstwerk. Für seine Werke wurde er schon mehrfach ausgezeichnet. Er arbeitet und lebt heute in St. Gallen (CH).

Thomanns Interesse gilt dem Menschen. Er analysiert und hinterfragt das aktuell vorherrschende Menschenbild. Er beschäftigt sich mit der Entstehung und der Wandlung dieses Menschenbildes. Das Dahinter wird ins Zentrum gerückt.

Sein Ausgangsmaterial sind Puppen, Dummys, Piktogramme oder, in dieser Arbeit, der bestehende Korpus Christi. Medikamente, mit deren Hilfe sich der Mensch selber designt, um so dem Idealbild unserer Epoche zu entsprechen, werden ebenfalls eingesetzt.

Die Bezeichnung „ARSENALE I" spielt auf die Deutung von Arsenal als Ort der Lagerung und Sammlung von Waffen an. Waffen, die Schmerz und Leid verursachen, die in dieser Installation, in anderer, vielschichtiger Form, thematisiert werden. Die Leiden der Menschen in der heutigen Zeit und Gesellschaft.

Ausgangsmaterial für die Installation „ARSENALE I" ist der Korpus Christi.
Einmal liegt er als Spiegelkontur in menschlicher Grösse auf dem Boden.
Ich kann mich darin spiegeln.
Werde so zu einem Teil von Jesus.
Ich bin in ihm.
Ich muss aber den richtigen Standpunkt definieren, muss mich damit auseinandersetzen.
Die menschliche Grösse der Spiegelkontur verweist auf uns.

Er, Jesus, begegnet uns in unseren Dimensionen, auf Augenhöhe!
Von Wundmal zu Wundmal spannt sich ein Bogen, der von 24 kleinen, transparenten Jesusfiguren gebildet wird. Für jede Tagesstunde eine Figur. Diese Figuren haben, im Gegensatz zur Spiegelfigur, keine Arme! Ausgeliefert und hilflos haben sie alle, im wahrsten Sinne des Wortes, einen anderen Inhalt. Medikamente wie Schmerztabletten, Blutdruckmittel, Potenzmittel, Beruhigungsdragees sind zu sehen. Auch Gewürze wie Salz, Paprika, Pfeffer, etc. Oder kleine Zwerge, Spiderman, Geld, Porzellan, Nägel, ein Fisch, Gewehrkugel, Ladykracher, und, und, und.
Dinge aus unserem Alltag, sichtbar eingegossen in diese kleinen Figuren.

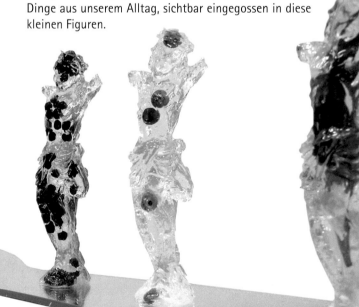

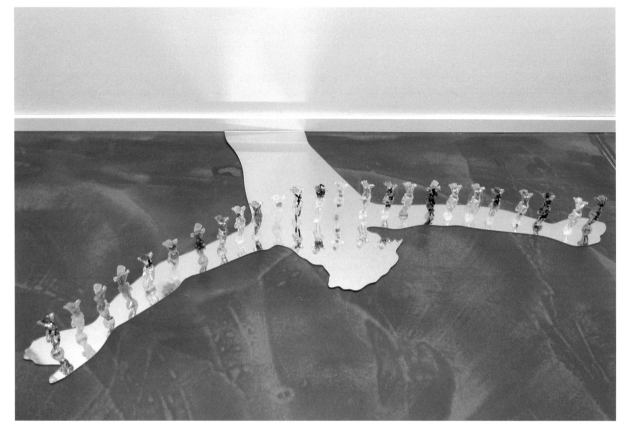

ARSENALE I
Bodeninstallation, 2013
Spiegel Acrylglas, 24 Jesusfiguren als transparente Acrylgüsse mit diversen Einschlüssen
wie Medikamente, Gewürze, Samen, etc.
Spiegel 148 x 75 x 0,4 cm, Jesusfiguren je 12 x 4 x 2 cm

Mit all diesen Dingen verbinden wir Geschichten und Tätigkeiten, die scheinbar nichts miteinander zu tun haben. Wir müssen einordnen und definieren, uns neu orientieren. Vertraute und gewohnte Denkwege verlassen, um uns neue Zugänge und Erkenntnisse zu erschliessen. Das bedeutet Arbeit! Arbeit aber, die sich lohnt auf sich zu nehmen! Sie bringt uns weiter – näher zu uns! Und dann, darauf kann man aus dem Titel „ARSENALE I"

schliessen, folgt „ARSENALE II"! Erneut beginnt die Reflexion, die Spiegelung, die Arbeit.
„ARSENALE I" belustigt, verunsichert, fasziniert und begeistert gleichermassen.
Der, aus der Geschichte hinlänglich bekannte, inhaltlich abgenutzte, Korpus Christi, wird mit neuen Augen gesehen und dadurch mit neuem Leben gefüllt.

Thomas Zeuge

GEGENÜBERSTELLUNG

MICHAEL TRIEGEL

Kreuzabnahme

Michael Triegel, geboren 1968 in Erfurt, studierte Malerei und Grafik an der Hochschule für Grafik und Buchkunst in Leipzig bei Prof. Arno Rink. Es schloss sich ein zweijähriges Studium als Meisterschüler bei Prof. Ulrich Hachulla an. Mit mehreren Kunstpreisen ausgezeichnet, gehört er zu den bedeutendsten Vertretern der Neuen Leipziger Schule. Neben Landschaftsskizzen, Sillleben und Porträts bezeugen vor allem mythologische und religiöse Sujets seine ganz eigene vielschichtige Bildsprache im Stil der großen Meister der italienischen Renaissance. Zu den Ausstellungsorten seiner Werke gehörten in den vergangenen Jahren u. a. das Drents Museum Assen (NL), Leopold Museum Wien (A), Galerie Blondel, Paris (F) und das Museum der bildenden Künste Leipzig, das mit Verwandlung der *Götter* 2011 die bisher größte Einzelausstellung zeigte. Michael Triegel lebt und arbeitet in Leipzig.

Michael Triegel stellt dem barocken Andachtsbild des Heilands an der Geißelsäule ein Motiv gegenüber, das sich zeitlich in den weiteren Verlauf der Passion einordnet. Jesus ist am Kreuz gestorben, Verhöhnung und Schmerz liegen hinter ihm. Die Evangelien berichten, dass Josef aus Arimathäa von Pilatus erbat, den Leichnam Jesu vom Kreuz abnehmen und bestatten zu dürfen.

Als älteste Darstellung der Kreuzabnahme gilt eine Buchmalerei im bretonischen Codex von Angers (Angers, Bibl. Municipale, Cod. 24, fol. 8) aus dem 9. Jahrhundert. Sie folgt Joh 19,38-41. Neben Josef, der den bereits vom Kreuz genommenen Oberkörper Christi umfasst, kniet Nikodemus zu Füßen des Kreuzes und löst mit einem Hammer den Nagel, der die Füße Jesu durchbohrt hatte. Es fehlt die Darstellung von Maria und Johannes unter dem Kreuz. Die Reichenauer Schule konzentrierte Ende des 10. Jahrhunderts die Szene noch weiter. Nichts lenkt den Blick vom zentralen Handeln ab.

Michael Triegel geht in seiner für die Ausstellung geschaffenen „Kreuzabnahme" noch einen Schritt weiter. Im Gegensatz zu den vielfigurigen Darstellungen des Motivs zum Beispiel von Raffael (Baglioni-Altar, Galleria Borghese, Rom, 1507) und Jacopo Tintoretto (Kunsthistorisches Museum Wien, 1547-1549) wird bei Triegel Jesus in absoluter Konsequenz zum alleinigen Bildinhalt. Er ist bereits vom Kreuz abgenommen, nur noch ein Seil um sein linkes Handgelenk bindet ihn an seine Hinrichtungsstätte. Leiter und Kreuz sind in Ausschnitten in den Hintergrund gerückt. Der Körper ist auf ein Leinentuch gebettet, unter dem im oberen Drittel rote und blaue Stoffe drapiert sind. Nur ein schmaler blutroter Streifen erinnert noch an die Passion.

Das Blau des Himmels symbolisiert im Judentum Gott, Glaube und Offenbarung, in der katholischen Kirche wird es vor allem der Gottesmutter Maria als Himmelskönigin zugeordnet. Das Weiß des Linnens umfängt den Leib wie eine Mandorla und ergänzt sich mit dem Nimbus zur Botschaft der Heiligkeit. Der gemarterte Mensch Jesus wird als Christus auferstehen.

Triegel ist mit seinem Bild des Gesalbten nahe am Johannesevangelium. Fruchtbare Vegetation rahmt den abgenommen Leib Jesu, hinter dem Kreuz ranken üppige immergrüne Efeuzweige empor, eine spannende Interpretation des blühenden Kreuzesbaums im Sinnbild des ewigen Lebens. Am Bildrand wird die mittelalterliche Symbolik des Löwenzahns zitiert. Die Samen sind bereits ausgeflogen, die christliche Botschaft wird sich verbreiten. Bei Johannes scheint in der Schilderung der Passion die Göttlichkeit des Menschen Jesus von Beginn an durch. Michael Triegel gelingt es, dies alles ins Bild zu setzen. Umgeben von Zeichen der Göttlichkeit sehen wir in einer provokanten Brechung vor allem den Menschen, den Mann. Der Körper ist von Wunden und Blutergüssen gezeichnet, von den erfahrenen Verletzungen. Das mit feinstem Pinselduktus und mit virtuosen Licht- und Schattenwirkungen der vielfach aufgetragenen Öllasuren gestaltete bleiche Inkarnat sowie die geschlossenen Augen sind Zeichen des Todes. Doch strahlt der tote Jesus bereits die Ruhe und Größe aus, mit der der Auferstandene am Ostersonntag den Frauen und Jüngern begegnen wird.

Maria Baumann

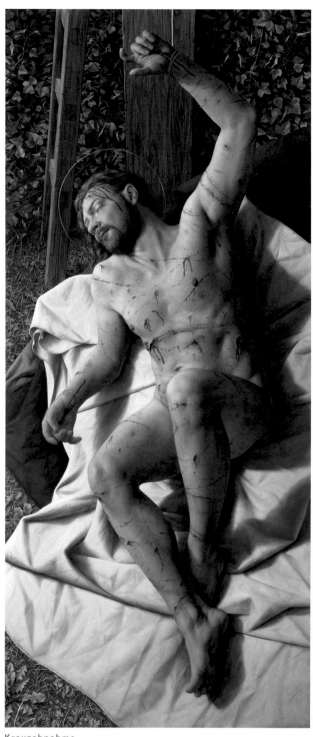

Kreuzabnahme
2013
Mischtechnik auf Maltafel
180 x 80 cm

Brücke zwischen Gott und Mensch

KUNSTSTATION

BEGEGNUNG
MIT DEM GÖTTLICHEN

Gegenwart – Ewigkeit: Können wir uns Göttlichkeit vorstellen?
Ist sie heute noch oder wieder darstellbar?
Wie offenbart sich Göttliches im Raum und Leben der Menschen?
Künstler deuten die Wirklichkeit jenseits dessen,
was die Sinne erfassen –

vielleicht keine Antworten, aber Möglichkeiten.

Donau-Einkaufszentrum

Alois Achatz

Schon in der Nacht sah ich das Licht

Alois Achatz, geb. 1964 in Kaikenried, besuchte von 1985 bis 1988 die Berufsfachschule für Holzbildhauer in Oberammergau. An der Akademie für Bildende Künste in München studierte er anschließend Bildhauerei bei Professor Hubertus von Pilgrim. Er war Stipendiat in Aberdeen (Druckgraphik) und am Virginia Center for the Creative Arts in den USA. Eine Auswahl seiner Ausstellungen: 2010 „Umland", Schloss Spindlhof, 2012, „Querfeld", Stadtgalerie Alte Feuerwache, Amberg, 2013, „Sichten", Kubin-Haus (Oberösterreichisches Landesmuseum), Zwickledt.

Im Atelier von Alois Achatz: Es war wie ein Sehen im Anflug, wie auf einen dichten Stangenwald, die Bäume in Kopfhöhe abgeschlagen, schwarz gebrannt, ast- und blattleer die Stumpen. Oder doch anders?

Holzrostfundamente zur Stadtgründung? Oder eine Menschenansammlung, gereiht wie die 7000 Tonsoldaten aus dem Kaisergrab des Quin Shi Huandi? Zäune? Ein Schutzwaldbleibsel? Pfahlbauten? Eine Phantasielandschaft? Mittendrin das Gebäude, hausartig, einräumig, selbst wie hineingelandet - oder hergewachsen? Über die Maßen hoch; über den dunkelrestigen Stämmen steht es; fremd, Leuchtbau, Lichtort. Groß und große Stille. Dreiwandig; die vierte, die vordere Seite nur Öffnung. Ein Dastehen, wartendes Geschehnis, aus dem Zentrum gesetzt und doch die Mitte der Installation. Im Fundament schon erhaben: Anwesenheit. Ruhend. Mysteriumhaus, ein Geheimes. Von irgendwoher beleuchtet? Aus sich selber strahlend? Ringsum dicht gereiht Stecken, ein verschwiegener Platz.

Eine anziehende Entdeckung. Dabei einfaches Material: Drahtstücke sind in die Holzunterlage gesteckt, das Haus ist aus hellem, ausstrahlendem Kunstharz entstanden; schön, ein Märchenhaftes; für Poesie und Musik. Und für die Feier, eine große, seltene, vielen noch unbekannte müsste das sein. Und es hieße darin „Erhebet die Herzen". Für ein Kommen, für die Ankunft, die noch gar nicht ersehnte ...

Der Raum erwartet, er empfängt zum Fest, zum Hören, er ist Atmen. Er lädt zur Musik. - Aber die Arbeit von Alois Achatz ist kein Traumstück, vielmehr ein Bild Realität: Denn sie steht wie im Versengten. Wie abgefackelt die Pfosten, Bäume oder was sie auch waren; eine Dunkelwelt, in der sich mühsam das Leben neu zu organisieren hat. Wenn ich in die Stämme hineintreten will, finde ich mich am Dickichtgewirr, im Baumrestbestand. Ich suche um die Stücke herum ins Innen. „Mein Jahr in der Niemandsbucht" von Peter Handke fällt mir ein: Wie der Icherzähler sucht, nach Pilzen und nach mehr, nach viel mehr. Und wie er Sucher erlebt. Wie die Menschen durch den Wald suchen, nach Pilzen. Nicht nach mehr? Handke fragt, wie man ein guter Sucher wird: Indem man nebenbei sucht, sich nicht verkrampft in lauter Absicht, auch im Unscheinbaren sucht, in Licht und Gegenlicht. Und in der Ruhe, voller Stille. Bereit für die Überraschung. (Vgl. Peter Handke, Mein Jahr in der Niemandsbucht, suhrkamp taschenbuch 3887, S. 522 - 525).

Alois Achatz baut in die Ausstellung eine Suchersituation, eine Suchlockung. Und die Chance des Findens, des „Mehr-Findens". Und nochmals erinnert mich sein Kunstwerk an eine Erzählung von Peter Handke: „Der große Fall": Ein Schauspieler geht und läuft den Tag lang in die große Stadt, von außen her, durch die Ränder, in den Abend, zu einer Veranstaltung, zu seinem Leben. Durch das Land, an Menschen vorbei. Es überkommt ihn der Hunger, ein riesiger: Hunger nach Speisen. Nach der Frau. Nach mehr. Nach viel mehr. Nach dem Geist. Der hungernde Stadteinwärtsgeher, Vorbeigeher, Menschenseher meint sterben zu müssen, wenn er nicht sofort den Geist findet. Und die Mehr-als-Speise. „Veni, Creator Spiritus", so erfüllt es ihn. Glocken hört er, dem Klang geht er nach; er findet eine kleine Kirche. Und die ist offen. Und es ist Messe. Und eine Heiterkeit geht von der Eucharistiefeier aus in sein Weitergehen. (Peter Handke, Der große Fall, Suhrkamp 2011, S. 173 f).

Ähnlich stellt Alois Achatz uns das Suchen ins Bild. Und das Finden des Lichthauses. Er baut uns die Einladung zum Hunger, zum Hören der Glocke, zum Betreten seines Werkes. Zum Suchen des Mehr, des Noch-viel-Mehr.

Josef Roßmaier

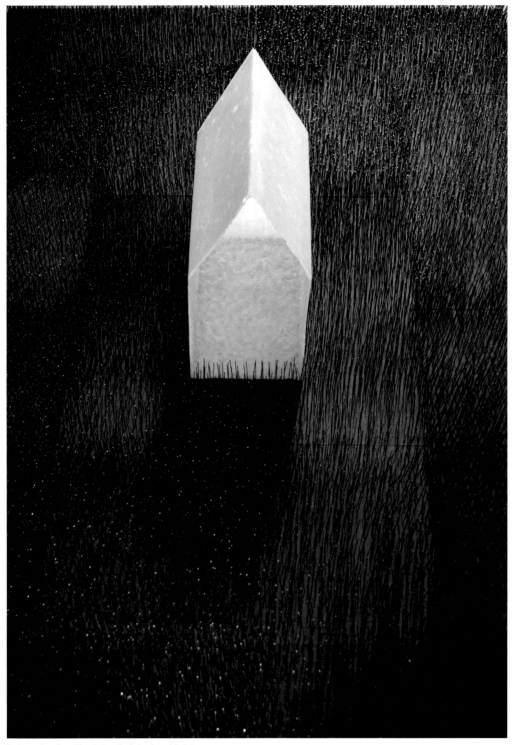

Schon in der Nacht sah ich das Licht
Installation, 2014
Holz, Draht, Kunstharz, 230 x 140 x 50 cm

ALOIS ACHATZ

DJAWID C. BOROWER

The God Project

Djawid Borower, 1958 in Köln geboren, studierte Philosophie und Geschichte in Köln und Wien. Über zehn Jahre schrieb er regelmäßig über Kunst in der Frankfurter Allgemeinen Zeitung. Seit 1984 lebt und arbeitet er in Wien. 2013 war er Teilnehmer der 55. Biennale von Venedig: *Personal Structures II* (mit Yoko Ono, Günther Uecker, Arnulf Rainer) im Palazzo Bembo. Eine Auswahl seiner Ausstellungsbeteiligungen: 2013 *The God Project,* Galerie Eugen Lendl, Graz (A), 2009 *Crossing Border* (mit Damien Hirst, Alex Katz, Julien Opie), BKHF Gallery, Miami (USA), 2008 *Time. Space. Existence,* Arti et Amiciteae, Amsterdam (NL). Einzelausstellungen: u. a. Kunstverein Kinzigtal, Federal Reserve Bank Washington, Snite Museum, Indiana (USA), Georgetown Museum, SpeedArtMuseum, Kentucky (USA), Galerie Andreas Binder, München, Galerie Axel Thieme, Köln.

Das Project GOD hat den Charakter eines künstlerischen „Essays", das Malerei, Plastik und Konzept integriert. Der Essay ist, folgt man dem lateinischen Ursprung des Wortes, eine „Probe", ein „Versuch". Ich verfolge keine strenge Methodik, sondern versuche mich meinem Thema experimentell mit den Mitteln der Kunst zu nähern. Und wie beim Essay geht es mir um eine offene, unabgeschlossene Form der Auseinandersetzung, die keine Wahrheiten vermittelt, sondern Denkanstöße gibt. Dabei ist es mir wichtig, das Thema nicht nur von einer Seite her zu beleuchten, sondern mich ihm über die Grenzen der Gattungen und der Diskurstechniken hinweg aus verschiedenen Richtungen zu nähern.

Wenn Wittgenstein meinte, dass die Grenzen der Sprache die Grenzen unserer Wirklichkeit sind, dann muss man eben die Grenzen überschreiten. Die Kunst gibt uns die Mittel. Und für mich ist sie das einzige Medium, in dem man die klassischen metaphysische Fragen behandeln kann, die Fragen nach dem Sein und dem Nicht-Sein, nach Freiheit und Bestimmung, nach der Wirklichkeit und dem Absoluten. Weil sie anders als ein theoretischer Text keine Neutralität, sondern Subjektivität beansprucht, weil sie keine objektiven Aussagen machen möchte, sondern ihren Standpunkt aus den Extremen unserer Existenz schöpft, weil es ihr in erster Linie nicht um den Begriff der „Wahrheit", sondern um den des „Schönen" geht.

Das Projekt fasst mehrere Serien zusammen, die sich seit 1998 mit metaphysischen Themen beschäftigen. Die vorläufig letzte Serie bilden die „Falten der Materie und die Falten der Seele", zu denen ich von einem Buch von Gilles Deleuze über Leibniz und das Barock angeregt wurde. Den Anfang machten die „Pictures of God", die das Bilder-

verbot behandelten, das letztlich auch die Kunst des 20. Jahrhunderts prägte. Insofern ist diese Serie zugleich eine Reflexion über die Bedingungen der Abstraktion und der Konzeptkunst. Denn das Nicht-Darstellbare ist für die Moderne nicht mehr Gott, sondern die Wirklichkeit selber. Die Logik hinter dem religiösen wie modernen Bildersturm ist durchaus nachvollziehbar. Beide gehen davon aus, dass das Göttliche – oder die Wirklichkeit – derart komplex sind, dass jedes Bild es verfehlen muss.

Dabei wurde aber übersehen, dass die Sprache sich selbst Bilder macht. Es ist ein Unterschied, ob ich von Gott oder dem Göttlichen, dem Brahman oder dem Absoluten, vom Selbst oder dem „Herrn" spreche. Mehr noch erzeugen die religiösen Texte, die dieses Diktum setzen, stärkere Bilder als es die Kunst je könnte. Es werden sehr wohl Gottesbilder erzeugt, wenn vom jähzornigen, eifersüchtigen, rächenden oder liebenden Gott gesprochen wird, wenn von ihm gesagt wird, dass er die Welt erschaffen hat und über sie Gericht hält. Wenn von höllischen Qualen und himmlischen Freuden die Rede ist. Sobald die Sprache auf etwas kommt, ist es unmöglich, sich kein Bildnis zu machen. Das gilt auch für die Wirklichkeit.

Ob die Wirklichkeit nun göttlich ist oder ohne Gott – sie ist das Absolute. Insofern ist der Versuch, über das Absolute zu sprechen, eigentlich der, über die Wirklichkeit zu sprechen. Und die Schwierigkeiten, die uns das eine bereitet, sind die gleichen, die uns das andere zumutet. Die Probleme, vor die ich gestellt werde, sind jedoch offensichtlich, wenn ich mich mit dem Göttlichen beschäftige. Niemand wird denken, dass die Werke des „God Projects" nur im Entferntesten das Absolute realitätsnah abbilden. Wir denken bereits hier die Nicht-Darstellbarkeit mit. Während wir

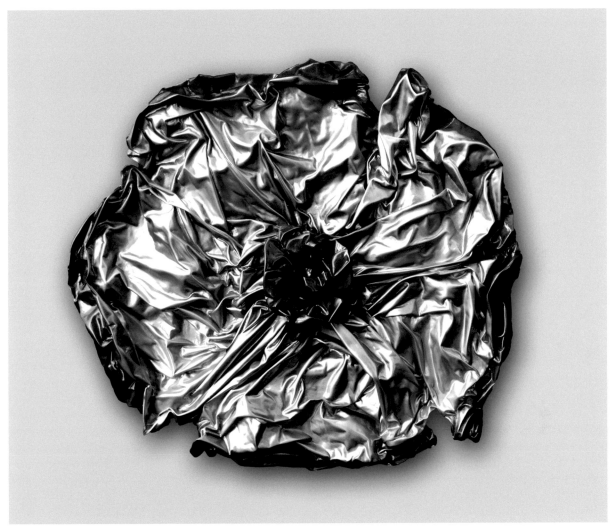

Die Falten der Seele und die Falten der Materie
2013
Lack/Kunstharz auf Leinwand, 140 x 160 x 25 cm

DJAWID C. BOROWER

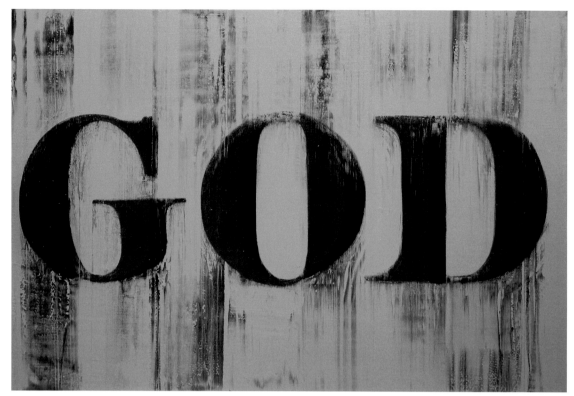

Picture of God
2013
Öl auf Leinwand, 120 x 180 cm

hingegen zu der Annahme neigen, dass die Wirklichkeit darstellbar ist. Aber auch an ihre Komplexität kommt keine Sprache heran. Was ist die angemessene Beschreibung beispielsweise des Firmaments? Eine Fotografie? Die mathematischen Modelle eines Stephan Hawkins? Oder „Die Schöpfung" von Joseph Haydn?

Zwangsläufig gerät der Versuch, sich ein Bild zu machen, zu einer Ästhetisierung des Gottesbegriffs. Es zählt in erster Linie nicht die Wahrheit, sondern das „Schöne".

„Wahrheit" ist wohl der gefährlichste Begriff der Menschheitsgeschichte, vor allem, wenn er mit dem Begriff „Gott" verbunden ist. Die Kunst trennt sie voneinander. Von Bachs Matthäuspassion oder Michelangelos Fresken in der Sixtinischen Kapelle können auch ein Nicht-Christ und ein Atheist berührt sein. Es ist ein interessantes Gedankenexperiment, sich vorzustellen, wie wohl die Geschichte verlaufen wäre, wenn es uns nur möglich gewesen wäre, mit den Mitteln der Kunst über das Göttliche zu reflektieren und nicht mit den Mitteln der gesprochenen oder geschriebenen Sprache. Sicherlich friedlicher. Die Sprache

arbeitet mit Aussagen, die entweder richtig oder falsch, wahr oder unwahr sind. Solange sie keine Poesie ist, entkommt sie daher nicht dem Wahrheitsanspruch. Die Kunst sehr wohl.

Im Laufe der Beschäftigung ist es mir ein Bedürfnis geworden, unterschiedliche Objekte und Serien zu gestalten, die aus verschiedenen Perspektiven das Thema beleuchten. Die Sprache behandelt es auf eine andere Weise als das Bild, und das Bild öffnet einen anderen Zugang als die Plastik. Das eine Werk ist emotionaler, expressiver, das andere konzeptuell. Manche bedienen sich vorgängiger Bilder und Metaphern, beziehen sich auf historische Vorbilder, auf die Lichtmetaphorik etwa oder auf das Barock. Andere sind aus einer eigenen Bildwelt heraus entstanden. In der Spannung, die daraus entsteht, in der Inhomogenität, der Diversität verlasse ich sozusagen jede Attitude, eine Wahrheit zu proklamieren. Ich möchte nicht das eine und wahre Bild schaffen, weil ich es nicht habe. Weder von Gott noch von der Wirklichkeit noch von mir. Keine Antworten. Nur Möglichkeiten. Meine Kunst ist ein Erkundungsprozess.

Djawid C. Borower

BEGEGNUNG MIT DEM GÖTTLICHEN

SABINE BRAUN

GehBorgen

Sabine Braun, geboren 1967 in Düsseldorf, aufgewachsen in Bietigheim-Bissingen, studierte am anderen Ende der Welt. Abgeschlossen 1995 als Bachelor of Fine Arts, Photography, University of Tasmania, Hobart, Australien. Arbeitet und lebt frei und schaffend in Stuttgart. Ausgestellt: solistisch und in Gruppen, an großen und an kleinen, an blütenweißen und an pechschwarzen Wänden. Draußen und Drinnen. „Am liebsten dabei diejenigen überrascht, die mit nichts gerechnet haben, in Eile waren."

Ich habe mir mein Leben geborgt. Vom Himmel und der Erde, von Bäumen und Blumen, von Felsen und vom Feuer, von den Sternen und der Sonne, von Winden und Wellen. Ich fühle mich geborgen in den Schwingen meiner Engel. Fliegende Engel. Tanzende, bebende, weiche und mächtige Wesen. Sie sprechen zu mir, wenn ich ihnen meine Sprache und Wege zeige, meine Gedanken mit ihnen teile. Sie sind unterwegs neben mir. Immer und überall. Auf allen Wegen. Von Anfang bis Ende.

Sabine Braun

GehBorgen
2007
Neun Aquagraphien – gedruckt auf Büttenpapier, 30 x 30 cm

(Diese Photographien sind im Wasser mit einer Unterwasserkamera aufgenommen worden und nicht digital nachbearbeitet. Die Strudel, Wellen und Verzerrungen in den Bildern entstehen durch die Bewegungen des Wassers um die Kamera)

GehBorgen
2007
Neun Aquagraphien – gedruckt auf Büttenpapier, 30 x 30 cm

DANIEL FISCHER

Heart of the Reality

Daniel Fischer, geboren 1950 in Bratislava, studierte von 1968 bis 1974 an der Akademie der Schönen Künste seiner Heimatstadt bei Prof. P. Matejka. Von 1974 bis 1990 folgte eine Lehrtätigkeit an der Folk School of Art (ĽŠU), seit 1992 hat er eine Professur an der Akademie der Schönen Künste und Design in Bratislava inne, seit 2004 als Leiter der Fakultät für Malerei und Andere Medien. Gastprofessuren führten ihn an die University of Tennessee, Knoxville, University of Pennsylvania, Slippery Rock, und die Rhode Island School of Design, Providence, alle USA. Eine Auswahl seiner jüngsten Einzelausstellungen: 2014 Galéria 19, Bratislava, 2013 *It is only those …*, At Home Gallery, Synagoge, Šamorín, Slowakei, 2010 *EMERGENCE/The Magnificent Eight,* Kunsthaus Bratislava. Auszeichnungen: Tatra Bank Foundation for the Arts Prize, Fulbright Grant Award und Masaryk Academy of Art Award.

Viele Arbeiten Daniel Fischers entstehen im Versuch, die Dinge als Ergebnis eines einheitlichen Prozesses zusammenzufügen - auf symbolischer Ebene. Dieses Bestreben ist hervorgerufen durch die existenzielle Erfahrung einer zerbrochenen Wirklichkeit. Ich glaube, der Mensch strebt generell (er hat diese Möglichkeit!) der Vollkommenheit entgegen: sowohl was seine Lebenserfahrung betrifft als auch in Bezug auf symbolische Strukturen.

Die Darstellung des Veränderungsprozesses, der Wechsel und die Überschneidung der Ereignisse, die Struktur und Ordnung unserer Welt wurden zu Fischers Interessensgebiet. Die Konnexion des scheinbar Unvereinbaren, imaginär und real, trügerisch und abstrakt, verbal und visuell, die Verbindung/Überschneidung abgrundtiefer Unterschiede von Zeit, Chaos und Ordnung, Entropie und Negentropie, Geometrie und Natürlichkeit, Rationalität und Theater. Dieses ist ein Dialog, der sich – über alles hinwegsetzend – fortsetzt, auf der Basis des Verhältnisses von Planmäßigkeit der Strukturen, Systeme, Ereignisse, der „Welten". Dies fügt scheinbar antagonistische Phänomene zusammen – wir haben uns daran gewöhnt, diese streng zu trennen – während sie (ursprünglich) einfach nur zwei Seiten einer Medaille darstellen.

So erschafft Fischer eine visuelle Einheit, die a priori nicht gegeben ist. Der Zusammenklang folgt dem Unvereinbaren, die Symmetrie dem Asymmetrischen. Deren Schnittpunkte lassen große Grenzbereiche entstehen, ohne die Möglichkeit, Grenzen zu markieren. Die „Lesbarkeit" ist – wie bei einem Palindrom – von zwei Seiten aus möglich: von rechts nach links und umgekehrt, während jede Seite in diesem Kontext eine neue Wesensart erlangt, eine andere, als die, die sie nur für sich hätte. Das eine Objekt erlangt durch schrittweise Veränderung die Eigenschaften des anderen, so-

dass es unmöglich ist, einen punktuellen Zeitpunkt des Geschehens zu bestimmen. Das Zusammenschließen der Elemente lässt eine Gesamtheit entstehen und vice versa. Fischer fühlt sich von der faszinierenden Verbundenheit angezogen, die über allem steht - einer Fusion von Einfachheit und Komplexität.

Die Gemälde-Fotografie-Diptychen, zu denen Fischer vor einigen Jahren durch eine Format und Raum betreffende Makro-zu-Mikro-Umkehrung zurückkehrte (die originalen zwei oder mehr Meter messenden Bilder wurden zu ungefähr 10 Zentimeter großen Miniaturen), sind Abbilder einer Durchlässigkeit der Wirklichkeit zur Fiktion, des Abstrakten zur Realität, des Objektiven zum Subjektiven.

Der Künstler arbeitet zunächst für einige Tage an der befestigten Leinwand, bis er den Augenblick der Verschränkung erreicht, den Moment (manchmal sind das nur ein paar Minuten), in dem der Grenzbereich zwischen dem Gemälde als eigener Wirklichkeit und der Umgebung, der wahren Realität, the real Reality, verschwindet - dies ist die Natur, in der das Bild entsteht. Eine Art des Dialogs, „Zweiheit" am Anfang, einen Prozess durchlaufend in Richtung „Einheit". Fischer ordnet auf diese Weise die subjektive Wesensart des Bildes (von lyrisch zu dramatisch, von abstrakt zu geometrisch und dreidimensional, oder indem er Zitate verwendet) dem objektiven System unter, dem höheren System der Natur.

Sein Anliegen ist dabei, eine grundlegende Richtlinie des Lebens zu beschreiben: Respekt und Demut gegenüber den Ereignissen, die außerhalb von uns selbst liegen, derer Teil wir jedoch sind. Diese Denkweise enthüllt den Geist eines reifen Menschen. Dieser Geist nimmt selbstverständlich und aus freien Stücken das Bedürfnis nach Selbstbeherr-

Heart of the Reality
Diptychon, 1995–1996
Öl und Airbrush auf Leinwand und Cibachrome Photographie, jeweils 270 x 200 cm

BEGEGNUNG MIT DEM GÖTTLICHEN

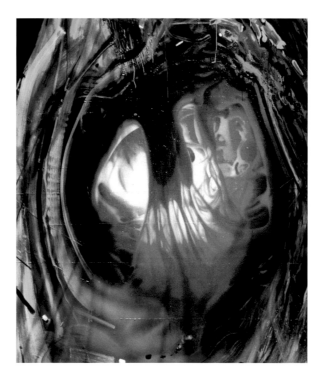

schung und somit nach Unterdrückung der biologischen Neigung zu einem dominierenden Ich-Verständnis und den daraus resultierenden Verhaltensmechanismen an, die von der eigenen Schwäche reguliert werden. (Darin sehe ich einmal mehr die große Bedeutung und Qualität von Fischers Werk: als Reaktion und Herausforderung zum momentanen Zustand unserer Welt)

Nicht nur das Bild, sondern dadurch auch der Schöpfer werden Teil der vergessenen Weltharmonie, auch wenn es nur für einen zerbrechlichen Augenblick geschieht (was für ein wunderbares Symbol für das Leben). Jedes Kunstwerk ist ein neues Abenteuer für Fischer, ein Empfinden der realen, faszinierenden Erfahrung von Einheit (*Ich sehe an dieser Stelle einen essentiellen Beitrag zur Diskussion der „Neuartigkeit" in der Kunst). Der letzte Schritt des Prozes-

ses ist dann die Fotografie: ein notwendiger Teil des Ergebnisses; sie dokumentiert die beschriebene Situation.

Das ist, als ob die Natur nach Schopenhauer zuflüstern würde: „Der Mensch kann zwar tun, was er will, aber er kann nicht wollen, was er will." Daniel Fischer akzeptiert Grenzen und Beschränkungen (*) ganz bewusst, denn: „Nur diejenigen, die erkannten, dass Freude sich durch Gesetz offenbart, können hinter dem Gesetz stehen. Nicht dass es keine Ketten gäbe, die das Gesetz ihnen auferlegt, aber ihre Ketten werden zu einer Art von Verkörperung ihrer Freiheit. Die befreite Seele nimmt freudig die Ketten an und strebt nicht danach, ihnen zu entfliehen, denn in jeder Kette entdeckt sie das Abbild unendlicher Energie und ihrer Freude, der Schöpfung." (Sadhana)

Saraanni Fynnellynils

HUBERTUS HESS

Dem Himmel so nah
Sicilia
Himmelsleiter

Hubertus Hess, geboren 1953 in Coburg, besuchte ab 1976 die Staatl. Berufsfachschule für Holzbildhauer Bischofsheim i. d. Rhön. Von 1979-86 studierte er an der Akademie der Bildenden Künste Nürnberg und schloss als Meisterschüler ab. Studienreisen führten ihn 1984 und 1986 nach Nordafrika. 1988 erhielt er den Kunstpreis der ASU-BJU Oberfranken, den Staatlichen Förderpreis des Freistaates Bayern (Debütantenpreis) und den Preis der Consument Art, Nürnberg. 1989 folgte ein Stipendium des Künsteraustausches mit der Partnerstadt Glasgow, 1990 der Kulturförderpreis der Stadt Nürnberg. Er nahm an internationalen Bildhauersymposien in der Ukraine, Japan und Indien teil. Zahlreiche seiner Arbeiten befinden sich im öffentlichen Raum sowie in öffentlichen und privaten Sammlungen. Hubertus Hess lebt und arbeitet in Nürnberg.

Schon lange hat die klassische Vorstellung von Plastik und Skulptur als Beschreibung dreidimensionaler künstlerischer Arbeit ihre uneingeschränkte Gültigkeit verloren. „Denken ist bereits ein skulpturaler Prozess" hat Joseph Beuys einmal gesagt. Der in Nürnberg lebende Künstler Hubertus Hess, beschreitet offensichtlich auch andere Wege. Er ist Franke durch und durch, in einer alten Kulturstadt, nämlich Coburg, aufgewachsen und zur Schule gegangen. Als Künstler mit großem Wissensdrang bereist er den nahen und fernen Osten, im aktuellen Werk beschwört er als künstlerische Orte der Erinnerung Indien und Japan. In seiner unbegrenzten Lust am Zusammentragen unbeachteter oder kurioser Gegenstände kann man ihn als späten Nachkommen der Betreiber von Kunst- und Wunderkammern sehen. Diese Poesie des Sammelns und Bewahrens ist für das Werk von Hubertus Hess charakteristisch. Sein Atelier und seine Wohnung erinnern an jene Raritätenkabinette, in denen zahlreiche Natur- und Kunststücke in seltsamer Kombination anzutreffen sind. So entdeckt man dort beispielsweise eine mumifizierte Ratte sorgfältig in einem Objektkästchen aufgehängt, Schädel von Tieren, Mitbringsel von Reisen ans Rote Meer wie die Haut einer Moräne oder religiöse Gegenstände. Aus diesem Fundus schöpft der Künstler zu einem späteren Zeitpunkt, alles findet im richtigen Moment seinen richtigen Platz.

Sicilia
2004
Mischtechnik, 80 x 80 cm

Dem Himmel so nah
2008
Stahl, Alu-Guss, Spiegelglas, 280 x 160 x 60 cm

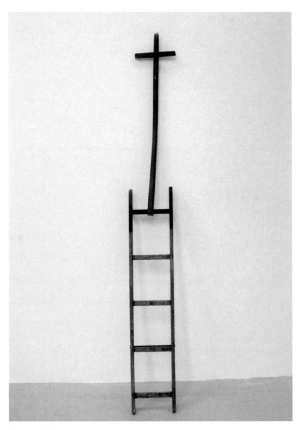

Himmelsleiter
2014
Holz, 240 x 40 cm

Bei allem Bekenntnis des Künstlers zu einem spielerischen Akzent seiner Arbeiten zeugen sie jedoch von großer Ernsthaftigkeit. Seine Objekte erzählen Geschichten, auf die es sich einzulassen lohnt. Es sind Denkbilder zu dem Verhältnis von Mensch und Kultur mit einer deutlich surrealistischen Ausstrahlung. Meist stille Werke, die wir vielleicht am ehesten mit dem Titel „Kultobjekte" beschreiben können. Ausnahmslos von verhaltener Schönheit und bisweilen melancholischer Poesie weisen sie eine gewisse Affinität zur „arte povera" auf, die in Italien in den 1960er und 70er Jahren durch Jannis Kounellis,

Mario Merz oder Michelangelo Pistoletto verkörpert wurde. Gerade mit Jannis Kounellis verbindet ihn eine Seelenverwandtschaft.

Seit vielen Jahren begleiten Engel seinen Weg auf vielfältigste Weise, jene seltsamen Geisteswesen, deren Vorbilder wohl die Niken und Genien der antiken Kunst waren. Inspiriert von einem überlebensgroßen Engel vom Nürnberger Johannisfriedhof, zeigt der Bildhauer ihn flüchtig – wie sein Wesen – nur in Zitaten. Etwa in einem memento mori in Gestalt eines kleinen Ziehwägelchens, das in seiner surrealistischen Formensprache an Max Ernst zu erinnern vermag. Dieser Handkarren ist seiner Funktionalität enthoben: Auf die Deichsel hat der Künstler ein Paar Gipsfüße gestellt. Auf das schwebende Moment – der Engel entzieht sich ja letztlich durch seine amorphe Qualität – zielt dieses Paar nackter Füße ab. Tief verwurzelt im Glauben der Jahrhunderte ist die Vorstellung von einer Verbindung mit dem Unendlichen. Jeder Mensch sei dem Schutz eines Engels anvertraut, der sein Leben von der Geburt bis zum Thron Gottes begleite, ihn dabei beschütze und seine Gebete zu Gott bringe. Auch seine Himmelsleiter spielt auf das Dies- und das Jenseits an.

Als ein Imago Memoriae könnte man eine Papierarbeit nach einer Vorlage des florentinischen Renaissancemalers Sebastiano Mainardi deuten. Hess kluge Collagen bedienen sich bedeutender Kunstgeschichte und spielerisch formt er diese neu. So gesellen sich zur Madonna mit Kind nun zwei silberne Schablonen, die auf das Überirdische, das Göttliche anspielen. Als Künstler hat Hubertus Hess eine tiefe Sensibilität für die ästhetischen Qualitäten des einfachen Materials entwickelt und verleiht dadurch seinen „Kultobjekten" eine individuelle Mythologie von großer sinnlicher Präsenz.

Andrea Brandl

BEGEGNUNG MIT DEM GÖTTLICHEN

PAUL SCHINNER

Rühre mich nicht an

Paul Schinner, geboren 1937 in Windisch-Eschenbach, studierte nach einer Ziseleurlehre Gold- und Silberschmiedekunst bei Prof. Andreas Moritz an der Akademie der Bildenden Künste Nürnberg. Von 1963 bis 1967 folgte ein Studium der Bildhauerei an der Hochschule für Bildende Künste Berlin bei Prof. Alexander Gonda, das Schinner mit dem Meisterschüler-diplom abschloss. Sein Werk wurde mit mehreren Preisen ausgezeichnet. Arbeitsaufenthalte in der Cité Internationale des Arts in Paris und im Virginia Center for the Creative Arts (USA) gaben Impulse. Er lebt und arbeitet in Nabburg in der Oberpfalz.

Der Bildhauer Paul Schinner ist auch ein ausdrucksvoller Zeichner, der den Betrachter stets mit faszinierenden, kraftvollen Bildkompositionen konfrontiert. Seine Bildfindungen sind geprägt von der gestischen Handschrift seines Linienduktus, der seine Wurzeln in der informellen Kunst hat, und von der spielerischen Verwendung akzentuierender Farbsetzungen. Durch die emotionsgeladenen Gegensätze seiner bewegten Linienführung und harmonischer, in sich ruhender Bildpartien gewinnen seine Zeichnungen den tiefen Ausdruckscharakter.

Paul Schinners Zeichnungen werden von immer wieder neuen Elementen geprägt, die der Künstler bewusst einsetzt. Mal erfährt die Zeichenstruktur emotionsgeladene Verdichtungen, die die Abstraktion verstärken, mal lassen die Arbeiten Körperstrukturen oder surreale Formationen erahnen.

Es entstehen großformatige Arbeiten von sensibler Fragilität. Dynamik und Zerbrechlichkeit gehen eine kaum vorstellbare Einheit ein. Die innere Balance zwischen Sichtbarem und Unsichtbarem gewinnt eine neue, eigene Ausdrucksform. Dem nahezu spielerischen Umgang mit der befreiten Linie und der emotionalen Magie der Farbe sieht man das harte Ringen des Künstlers um die subjektive Gegenwelt kaum an.

Paul Schinners zeichnerisches Werk ist gekennzeichnet von den Spannungen seiner filigranen, abstrakten Bildwelt und seinen Arbeiten, in denen der Bildhauer auch im Zeichnerischen seiner Faszination der Umsetzung der Körperlichkeit Raum gibt. Mit dieser Emotionalität kann man auch das Verhältnis des Künstlers zum Ausstellungsthema „Begegnung mit dem Göttlichen" beschreiben. Ganz im Geiste einer verbalen Sprachlosigkeit wurden deswegen zwei zeichnerische Arbeiten ausgewählt, die in ihrer Gegensätzlichkeit gerade diese innere Dynamik in ex-

zellenter Weise wiedergeben und den Betrachter aufs Tiefste berühren.

Mit der einen Zeichnung gibt Paul Schinner in dynamischer Weise seiner empfindsamen Emotionalität Ausdruck. Ein schier unglaubliches Geflecht von Linien vermittelt uns ein scheinbar kosmisches Chaos, das erst mit der Fantasie des Betrachters zu einer Ordnung führt und den gegenstandslos rhythmischen Bildraum erkennen lässt. Ob diese Zeichnung mit ihrer imaginären Kraft, ihrer surrealen Magie und ihrer gestischen Abstraktion ein Beitrag zum genannten Thema darstellt, muss jeder für sich selbst entscheiden.

Die zweite Zeichnung gehört zu den seltenen Arbeiten Schinners, die einen Titel tragen und uns damit einen ersten Zugang gewähren. In drastischer Abwandlung des biblischen „Noli me tangere" hat Schinner seine Arbeit „Rühre mich nicht an" genannt. In eindrucksvoller Weise demonstriert diese Zeichnung diese deutliche Aussage. „Dieses *Rühre mich nicht an!* – heißt ja auch: *Lass mich in Ruhe! Bleib weg von mir!* – oder sogar: *Ich will mit dir nichts zu tun haben!* So könnte man sagen: Diese Zeichnung ist auch ein mahnendes Bild für die zunehmende Selbst-Verklausulierung des Einzelnen in unserer modernen Gesellschaft, von der es oft heißt, sie sei von zunehmender sozialer Kälte geprägt. (...)

Der Oberkörper schottet sich nach außen hin ab, will scheinbar sagen: *Rühre mich nicht an!*, denn mein Inneres ist verunsichert, überfordert, kann der andrängenden Außenwelt vielleicht nicht standhalten, braucht Schutz. Und dann gibt es auf der Zeichnung noch diese großspurigen, frei umher schießenden Striche, kreuz und quer jagen sie durch das Bild. Vielleicht sind sie konkreter Ausdruck für die zum Zerreißen angespannte Kluft zwischen der Innen- und Außenwelt dieses Menschenkörpers; Peitschen-

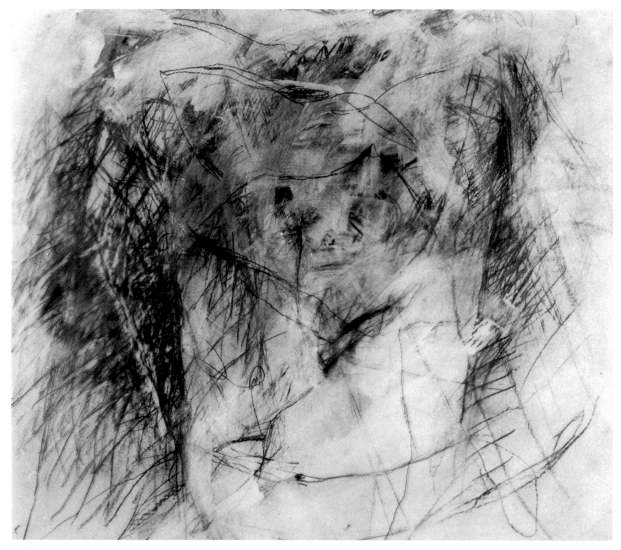

o. T.
1990, überarbeitet 2013
Dispersionsfarbe, Bleistift
100 x 118,5 cm

hiebe, Risse, Funkenflugbahnen, Blitzentladungen." (Friedrich Fuchs)
Die beiden Zeichnungen nähern sich in demütiger Distanz dem Ausstellungsthema und stellen deshalb in besonders beeindruckender Weise dar, wie auch die Kunst des 21. Jahrhunderts oft von einer inneren Sensibilität geprägt ist, die in symbolhafter Weise das körperliche Leiden Jesu Christi und die Unfassbarkeit unseres Kosmos wiedergeben.

Reiner R. Schmidt

BEGEGNUNG MIT DEM GÖTTLICHEN

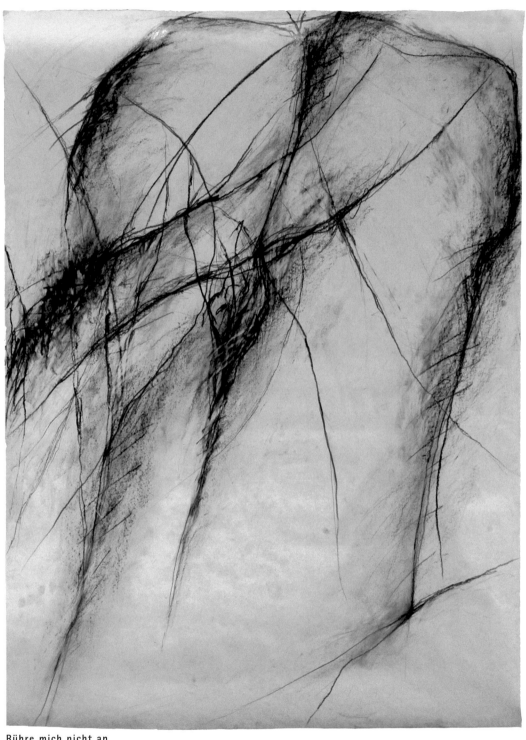

Rühre mich nicht an
2012
Dispersionsfarbe, Bleistift
134 x 100 cm

PAUL SCHINNER

LISA WEBER

Small eternity

Lisa Weber, geboren 1985 in Zweibrücken, studierte an der Kunsthochschule Mainz und an der California State University Chico. 2013 schloss sie ihr Studium als Meisterschülerin von Prof. Dieter Kiessling ab. Ihre Werke wurden international in Einzel- und Gruppenausstellungen präsentiert, zuletzt u.a. im Leopoldmuseum in Wien, im Goyang Art Studio des National Museum of Contemporary Art in Seoul und im Frankfurter Kunstverein.

In „Small eternity" sind in regelmäßigem Abstand 24 Glühbirnen auf einem Metallring angeordnet, die in unterschiedlicher Lichtstärke leuchten. Immer eine Glühbirne erstrahlt in voller Leuchtkraft, alle weiteren Birnen sind in exakter Abstufung jeweils eine Nuance schwächer gedimmt. Sie erlöschen nach und nach und erstrahlen erneut, so dass ein kontinuierlicher Lichtkreislauf entsteht. Jede Birne steht für eine der 24 Zeitzonen der Erde. Der Metallring, auf dem die Birnen befestigt sind, ist leicht schräg gestellt und entspricht damit dem Winkel, in dem die Erde sich um die eigene Achse dreht. Mit einfachen Mitteln wird hier etwas greifbar, das sich normalerweise unserer Wahrnehmung entzieht – der ewige Kreislauf der Erde, der sich aus dem Zusammenspiel zweier Himmelskörper, Erde und Sonne, ergibt und nach dem sich das Leben in allen Teilen der Erde gleichermaßen richtet.

Lisa Weber fängt dieses Ereignis ein und bringt es als dreidimensionalen Körper in den Raum. Zeitliche Zustände, die normalerweise nur als Abstraktion gleichzeitig gedacht, aber nie erlebt werden können, werden so in einem einzigen Moment der Wahrnehmung synchronisiert und, in der Bewegung in und um die Skulptur, körperlich nachvollziehbar.

Tasja Langenbach
(Auszug aus dem Katalog Lisa Weber. as time goes by, 2012)

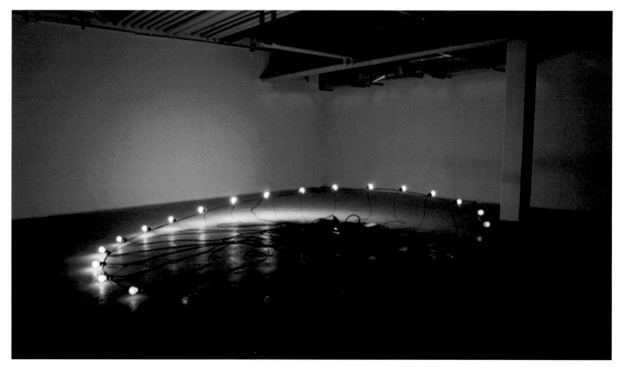

KUNSTSTATION

GEBURT UND TOD
UND DAS DAZWISCHEN

Kunst der Stille in Kirche, Kloster, Garten:
Die Grundvorgänge unseres Daseins wie Beziehungen, Schmerz, Angst,
Freiheit, Liebe, Vergeblichkeit, Tod, Hoffnung stehen als das Verbindende
von künstlerischer Arbeit und dem reflektierenden Christsein.
Nach dem philosophischen Satz Sören Kierkegaards
„Das Christentum ist keine Lehre, sondern eine Existenzmitteilung"
geht es darum, die

Herausforderungen des Lebens mit und ohne Glauben
aufzugreifen.
In Rauminstallationen im ehemaligen Oratoriumsbau von St. Klara
und in der Kirche St. Matthias geben Künstler diesen Jeden berührenden
Bedürfnissen und Ungewissheiten Ausdruck.

St. Klara

Ana Adamović

Canzona

Ana Adamović, geboren 1974, studierte Literaturwissenschaften in Belgrad und Fotografie am Arts Institute of Boston. Momentan ist sie Anwärterin für den PhD in Practice der Akademie der bildenden Künste Wien. In Belgrad, wo sie lebt und arbeitet, gründete sie den Webauftritt *Kiosk – platform for Contemporary Art*. Seit 1999 sind ihre Werke in ihrer Heimat Serbien und im Ausland in zahlreichen Einzel- und Gruppenausstellungen zu sehen, nachfolgend eine aktuelle Auswahl: 2014 *Two choirs*, Salon des Museums für zeitgenössische Kunst, Belgrad, 2013 *Europe. South East Recorded Memories*, Museum für Photographie, Braunschweig, 2011 *Home – a Collection of Young Serbian Artists*, Galleria d'arte moderna Palazzo Forti, Verona; *View: Visions – Sketches of Serbian Art After 2000*, donumenta, Regensburg.

Ana Adamović setzt sich in ihren fotografischen Arbeiten und Videoprojekten mit den Themenkreisen der eigenen Identität und persönlicher und kollektiver Erinnerung auseinander. Die Fotografie als Medium zu erforschen – in diesem Rahmen erscheint ihr bisheriges Gesamtwerk. Angefangen bei ihren ersten Arbeiten, an die sie in klassisch dokumentierender Weise heranging, in der Folge durch formale Experimente material- und entwicklungstechnischer Natur bis hin zu anspruchsvollen Forschungsprojekten und Konzepten, bei denen sehr viele Mitwirkende koordiniert werden mussten, definierte die Künstlerin den Blickwinkel der Fotografie im zeitgenössischen Kunstgeschehen immer wieder neu und eröffnete den Raum für ein neues Verständnis des Mediums an sich.

Ein wichtiger Teil ihres Schaffens setzt sich die aktive Beschäftigung mit den sozialen und politischen Problemen unserer Zeit zum Ziel, sowohl in ihrer Heimat Serbien als auch darüber hinaus.

In ihrer Arbeit „Without Borders" beschäftigte sich Ana Adamović mit dem Stellenwert von Minderheiten. Im Rahmen des Projekts entwickelte sie eine Reihe von Porträts, begleitet von Interviews, die sie in Wiener Asylantenheimen führte. Das Interesse an dieser Thematik führte sie in „Revealing" weiter, hier sprach die Künstlerin mit muslimischen Frauen aus Sandžak über deren Gründe, ihr Gesicht zu verbergen. Beide Konzepte beschäftigen sich ganz unmittelbar und direkt mit Situationen, die wir alltäglich aus den Medien kennen und eröffnen eine komplett neue Perspektive auf die uns umgebenden Problemstellungen. In ihrer Serie „Madeleine" begann die Künstlerin, die Welt der Erinnerung und die Natur des menschlichen Gedächtnisses zu ergründen. Ursprung dieser Arbeit sind alte Familienfotos, aufgenommen mit einer 8mm-Kamera. Durch

Bearbeitung der Bilder entstanden Videos, die durch ihre Schönheit und die Stimmung, die sie im Betrachter hervorrufen, wie ein Fenster ins Unterbewusstsein wirken. Auf diese Art wird die Grenze zwischen dem historisch wirklich geschehenen Ereignis und der durch das Bild hervorgerufenen Erinnerung aufgehoben.

Die Videoinstallation „Canzona" führt die Serie „Madeleine" weiter, nur dieses Mal ganz unmittelbar ohne die alten Fotografien. Bei älteren Menschen funktioniert das Hervorrufen ihrer frühen Jugend, das Langzeitgedächtnis, oft besser als die Erinnerung an unmittelbar zurückliegende Ereignisse. Auf der Suche nach der Beschaffenheit dieser Erinnerungen, die sich über ein ganzes Leben erstrecken, betritt die Künstlerin ohne Berührungsängste die allzu oft ausgeklammerte Thematik des Alterns. Echte Schönheit findet sie im Porträt einer alten Frau. Dieses perfekt gefilmte und präsentierte Videoporträt eröffnet die Gefühlswelt eines ganzen Lebens in seinen späten Jahren.

Der Blick der alten Dame wirkt konzentriert, während sie beim Singen eines ihrer Lieblingslieder aus ihrer Jugendzeit ihrer eigenen Stimme lauscht. 1941 hatte sie es zum ersten Mal gehört. Ein italienisches Lied: ein Soldat, der seiner Mutter von der Front schreibt, wie sehr er sie vermisst. Dass er sie niemals mehr verlassen wird, wenn er aus diesem Krieg zurückkehrt. Die Stimme der alten Frau und jenes Lied: beide führen einen in die Vergangenheit zurück. Persönliche Erinnerung und kollektives Gedächtnis. Ihr Porträt: ein individueller Charakter und gleichzeitig universal, ein Bild hohen Alters, ihrer Erinnerung und des Abschieds.

Die Qualität des Bildes und die fotografische Annäherung an das Werk konzentrieren den Blick des Betrachters auf das Gesicht der alten Frau. Ob man ihr in die Augen schaut

Canzona
2010
Single channel HD Projektion 03.17''

oder fasziniert ist von den sparsamen mimischen Bewegungen oder vom Netz der Falten in ihrem Gesicht – bei der Beobachtung eröffnet sich ein kleines Fenster und lädt uns ein, am Geschehen teilzunehmen und uns ohne Scheu all den Erfahrungen und Emotionen zu öffnen, die uns unaufdringlich präsentiert werden.

Auch wenn sie mit beiden Methoden experimentiert, Videotechnik und Installation, bleibt Ana Adamović unbeirrt der Fotografie treu. Und aus dieser Haltung heraus geht sie mit den neuen Möglichkeiten ihres Urmediums und anderer Medien um. Ihre handwerkliche Fertigkeit und der fotografische Blick tragen dazu bei, dass ihre Videoarbeiten eine besondere Qualität ausstrahlen und in der internationalen Kunstwelt wahrgenommen werden.

Milica Pekić

ROSY BEYELSCHMIDT

HOW LONG IS FOREVER? Kammer IV

Rosy Beyelschmidt, geboren in Köln, studierte an der Werkschule für Freie Kunst in Köln bei Prof. Stefan Wewerka und Prof. Jörg Immendorff, Abschluss als Meisterschülerin (1983-1988). Danach folgte ein Studium der Philosophie/Germanistik/Kunstgeschichte in Köln und Bonn (1988-1993). Als Gast-Dozentin war sie an der John Moores University, Liverpool (GB 1995), und an der Salford University, Manchester (GB 1995), tätig. Beyelschmidt war Mitglied der DAX-Group (Digital Art Exchange), Spokane/WA (USA 1994-2004) und unter anderem Preisträgerin beim 14. Tokyo Video Festival in Japan sowie mehrfach nominiert, zum Beispiel bei der 4e biennale internationale du film sur l'art - Musée national d'art moderne - Centre Georges Pompidou, Paris.

Rosy Beyelschmidts Arbeit „HOW LONG IS FOREVER?" entwickelte sich vor Ort in der Kunststation St. Klara von der Photoinstallation zur Rauminstallation „Kammer IV", die in ihrer Gesamtheit zwei SW-Photographien und einen Fensterriegel mit Druckwerken inklusive Pergamentpapier und schwarze Verdunkelungsrollos umfasst. Durch das abgemilderte Licht gewinnt der Raum eine besondere Atmosphäre – die eines Schatzkästchens.

Im Bild links des Eingangs wird ein weiblicher Körper im Strudel des Geschehens gezeigt. Die nur fragmentarisch sichtbare, fallende Figur wird von Außen gesehen und symbolisiert für Beyelschmidt auch das Äußere. Die Photographie rechts des Eingangs zeigt einen Blick in das Innere eines Raumes, für den dieses Bild steht. Zwei dunkle Silhouetten und Umrisse oder Schatten von Menschen oder Skulpturen befinden sich in einer an die Verlorenheit und Monumentalität der Piranesischen „Carceri" (1745-1750) erinnernden Architektur. Zwischen beiden Bildern befinden sich die mit Pergamentpapier abgedimmten Fenster, von schwarzen Rollos im oberen Drittel begrenzt. Näher am symbolisch Inneren befindet sich der Fensterriegel, welcher die der Künstlerin selbst zugedachten Gaben hält. Der Fensterriegel steht als Mittler zwischen innerem und äußerem Geschehen. Er ist eine sehr persönliche Arbeit, die in die Anfänge von Rosy Beyelschmidts künstlerischem Wirken fällt.

Auf dem Weg zur Werkschule in der Kölner Südstadt, an der sie damals studierte, begegnete sie über einen längeren Zeitraum einem älteren Herrn, der ihr jedes Mal etwas schenkte. Beyelschmidt vermutet, ein „Edelstreuner". Das erste Geschenk war die in der Ausstellung zu sehende Postpaketkarte, darauf folgten Präsente oft aus den 20er/ 30er Jahren, z. B. eine Anleitung zur Wäschepflege, Be-

„HOW LONG IS FOREVER?" Kammer IV
Rauminstallation, 2014
2 bw-Photographien, Handabzug analog
Unikat: Photographie 35 x 28,3 cm,
mit Rahmen 60 x 50 cm, und Photographie 61 x 51 cm,
mit Rahmen 80 x 60 cm [Gegenüberhängung],
Fensterriegel mit Bündel zugedachter Gaben: 8 + 19 x 14 cm,
2 schwarze Verdunkelungsrollos, Pergamentpapier

schreibungen, Werbezettel, aber auch viele kleine Druckwerke der Reclam-Reihe zur Philosophie (in sehr gutem Zustand). Eines Tages war er trauriger Weise verschwunden. Über die Präsentation der ihr zugedachten Gaben möchte sie ihm wieder Gestalt geben und als Mensch ehren – an sie Weitergereichtes weitergeben. Die geschenkten Objekte finden Halt im Fensterriegel zwischen der äußeren, stark reduzierten Frauenfigur und der inneren Vielgestaltigkeit und Unklarheit. Sie vermitteln mit einem Fensterschieber die Verbindung von Innen und Außen. An dieser Schwelle steht der Mensch. Die Frage der Mimesis, die damit verknüpft ist, beschäftigte Beyelschmidt schon in ihren frühen Arbeiten, über die Dr. Reinhold Mißelbeck schreibt: „Ihre völlig verfremdeten Selbstporträts mittels Photocopie – eigentlich der Inbegriff des

getreuen Abbildes – stellen innere Zustände, psychische Verletzungen und Empfindungen dar."
Beyelschmidts Regensburger Rauminstallation berührt das Dazwischen, das manchmal einer Ewigkeit gleicht: „How long is forever?" Im Dazwischen findet sich Geschenktes, hier im wortgetreuen Sinne. Geschenkt von einer zufälligen Bekanntschaft, kostbar, einmalig und nicht ersetzbar. Diese Einmaligkeit drückt sich auch in Beyelschmidts analoger Arbeitsweise aus. Das Schwarz-Weiß der Arbeiten spiegelt sich im Schwarz-Weiß des Raumes, das durch die Farbigkeit und Dreidimensionalität der Objekte in eine weitere Dimension gehoben wird, in eine reale Form der Einmaligkeit. Das menschliche Da-Zwischen subjektiver Bildlichkeit und geschenkter Objektivität des Realen wird in der Rauminstallation zum Nachdenken über das Sein.

Susanne Biber

Christoph Brech

Trapasso

Christoph Brech, geboren 1964 in Schweinfurt, studierte von 1989 bis 1995 Malerei bei Prof. Franz B. Weißhaar an der Akademie der Bildenden Künste in München. Nach seinem Abschluss unterrichte er an der Akademie der Bildenden Künste in München und an der Université du Québec in Montréal. 2003 wurde er vom Conseil des Arts et des Lettres du Québec als „artist in residence" eingeladen. Christoph Brech gewann bedeutende Preise und Stipendien, z. B. den Will Grohmann-Preis (Akademie der Künste Berlin), den Rom-Preis 2006 (Deutsche Akademie Rom, Villa Massimo) und den Franz Ludwig Catel-Preis, Rom, 2009. Er lebt in München.

Die 2008 in Rom entstandene Videoarbeit „Trapasso" von Christoph Brech zeigt das Wirken der Vergänglichkeit auch über den Tod hinaus. Fast 20 Sekunden lang verändert sich im Bild nichts. Nur zwei Löcher in den Umrissen eines marmornen Gesichtes sind als Augen zu deuten. Unmerklich beginnen sich die Schatten der Augen zu vergrößern und werden zum erkennbaren Antlitz, das ebenso fast unmerklich wieder verschwindet und sich langsam in ein anderes verwandelt.

Alte Grabsteine mit Porträts von Adligen und wichtigen Kirchenmännern wurden in römischen Kirchen verwendet, um die Fußböden zu reparieren. Die Bedeutung des italienischen Titels „Trapasso", des Übergangs, der Übertragung oder poetisch formuliert des Ablebens und Hinscheidens wird von Christoph Brech in Bilder gefasst. Der Tod als der Übergang bzw. das Hinübergehen in eine andere Welt findet in Grabmälern und Epitaphien sein bleibendes Denkmal. In Brechs Arbeit zeigt sich das Wirken der Vergänglichkeit auch über den Tod hinaus, im Verschwinden des personalen Grabbildes, von dem nur noch Umrisse bleiben. Die Spuren und Tritte der Kirchenbesucher nahmen, wie die Zeit, die genauen Erinnerungen mit, lassen sie langsam und unbemerkt verlöschen. Keine Menschen erscheinen im Video und doch ist ihr Gehen über die Steine präsent – auch ein Übergang.

In ihrer Reduktion nehmen die Stille und Schönheit der Bilder, wie in einem in die Zeit gesetzten Vanitas-Stillleben, gefangen. Sie werden musikalisch von Streichern begleitet. Die Musik hat Brech aus mehreren romantischen Kompositionen experimentell zusammengefügt, dabei rückwärts laufen lassen und in der Geschwindigkeit reduziert. Innerhalb der Schönheit und Ewigkeit der Bilder gibt er dem Erschrecken vor der Vergänglichkeit und dem Vergessen Raum, am eindrücklichsten durch die zwei Löcher der Augenreste: „memento mori".

Susanne Biber

Trapasso
Videoinstallation – 7'42, Farbe, Klang
Italien, 2008

MATTHIAS ECKERT

TEILUNG

Matthias Eckert, geboren 1967 in Regensburg, absolvierte von 1987-94 eine Lehre als Kirchenmaler, die er mit der Meisterprüfung abschloss. Nach einem Praktikum im Oberpfälzer Künstlerhaus in Schwandorf studierte er ab 1996 an der Kunstakademie München bei Prof. Franz B. Weißhaar und Prof. Nikolaus Lang. Bei Prof. Lang schloss Matthias Eckert sein Studium 2003 mit dem Diplom als Meisterschüler ab. 2008 erhielt er den Kulturförderpreis der Stadt Regensburg. Sein künstlerisches Arbeitsgebiet ist die konstruktivistische Malerei, Objekte und Installationen. Er hat an zahlreichen Ausstellungen teilgenommen.

Temporäre Kunstorte sind für viele Kunstschaffende eine besondere Herausforderung. So geschehen mit dem ursprünglichen Eingangsbereich des ausgewählten Gebäudekomplexes des ehemaligen Klosters St. Klara. Der Regensburger Künstler Matthias Eckert, der sich in seinem Werk

intensiv der konstruktivistischen Kunst widmet, hatte bei einer ersten Besichtigung dieses Bereichs sofort eine Vorstellung, wie diese Raumsituation neu zu gestalten sei. Gemäß seiner kunstphilosophischen Grundhaltung entwickelte Matthias Eckert den Plan für Einbauten nach einem rein geometrisch-technischem Gestaltungsprinzip. Das harte funktionale Aufeinandertreffen zweier Wände im rechten Winkel wurde mit Eckerts Objekt nicht nur neu gestaltet, sondern auch völlig neu definiert. Eckert greift dabei zurück auf den kunsttheoretischen Grundsatz, Kunstobjekte mit Hilfe mathematisch fundierter Konstruktionen zu errichten.

Kommt man von Osten auf das Kunstobjekt zu, wird man konfrontiert mit dem Prinzip der Teilung. Die Gangbreite wurde vom Künstler gedanklich halbiert, die rechte Hälfte nach dem mathematischen Prinzip 1:1:2:4 aufgeteilt. Auf den in diesem Sinne abgestuften Einbau trifft von der Südseite im rechten Winkel eine gleichmäßige Aufteilung in vier Kompartimente. So erreicht Eckert ein reizvolles Spiel mit den Proportionen, die durch das klare Weiß und die grelle Fugenbeleuchtung in emotionaler Weise unterstützt und verstärkt wird.

Eckert hat das geometrische Formenvokabular, die klaren, dezenten Lichteffekte und die weiße Farbigkeit ganz im Sinne klassischer konstruktivistischer Kunst gezielt eingesetzt und somit die gewünschte Harmonie erzielt. Erst in dieser abstrakten Umsetzung kommt die konstruktivistische Wirkungsästhetik voll und ganz zur Geltung und das Prinzip des „Teilens" wird als übergreifender gesellschaftlicher Wert verständlich.

Reiner R. Schmidt

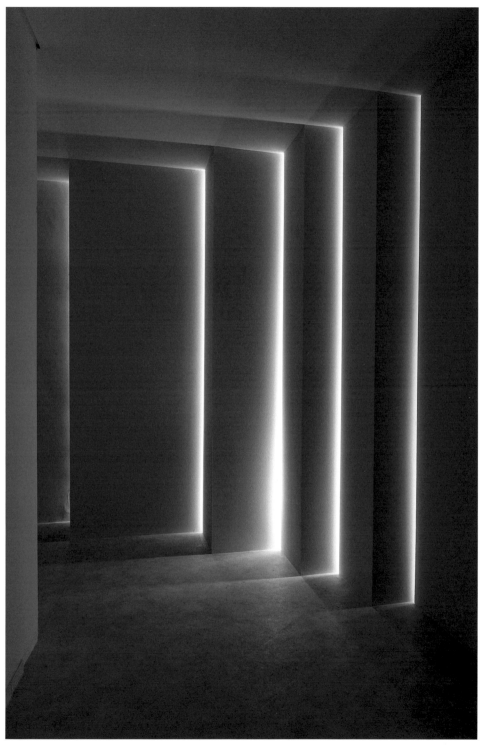

Teilung
2014
Spanplatten, Acryl, LED, 314 x 219 x 229 cm

MATTHIAS ECKERT

NOTBURGA KARL

DO NOT TOUCH ME

Notburga Karl, geboren 1973 in Regensburg, studierte in München Kunsterziehung und in Düsseldorf Freie Kunst und Bildhauerei. Sie war Meisterschülerin von Jannis Kounellis. Ein Postgraduierten Stipendium führte sie an die School of Visual Arts nach New York, wo sie auch Joan Jonas assistierte. Karl stellte bereits national und international aus und nahm erfolgreich an Kunst am Bau-Wettbewerben teil.

„Es ist eine Art Schleier vor der unverhüllten Wahrheit. Wenn dieser weg ist, gibt es
nichts mehr zu sehen, das Begehren schwindet."

„Die Suche nach der Wahrheit, das Auftauchen der Wahrheit, das Entbergen der
Wahrheit ist ein diffiziles Unterfangen."

„Wahrheit nenne ich die Berührung mit dem Uneindeutigen, dem Paradox, das
Aushalten der Spannung."

„Kunst kann einen paradoxalen Aufenthaltsraum bieten, der nicht messerscharf entscheidet zwischen dem Vorstellbaren,
dem Berührbaren, den Inhalten, den Formen, dem Richtigen und Falschen, dem Moralischen und Unmoralischen."

„Thomas stellt für den Betrachter und für sich ein ‚Hier & Jetzt' her. Jetzt fühle ich, was
ich da sehe und geahnt habe, eine beglaubigende Aktion, die beim Betrachten des Bildes zusammenschießt."

Karl-Josef Pazzini: Sehnsucht der Berührung und Aggressivität des Blicks, Hamburg 2012

„Was Caravaggio also durch ein quasi haarscharfes Entlanggleiten an der Grenze des ‚Möglichen' und ‚Machbaren' auslotet, ist die Benennbarkeit als solche."

Valeska von Rosen: Caravaggio und die Grenzen des Darstellbaren, Berlin 2009

„Es gibt nicht mehrere Figurations- oder Buchstäblichkeitsgrade des Sinns; es gibt ein einziges ‚Bild' und demgegenüber ein Sehen oder eine Blindheit."

„Das Gleichnis spricht nur zu dem, der es bereits verstanden hat, es zeigt nur denen, die bereits gesehen haben."

Jean Luc Nancy: Noli me tangere, Berlin 2008

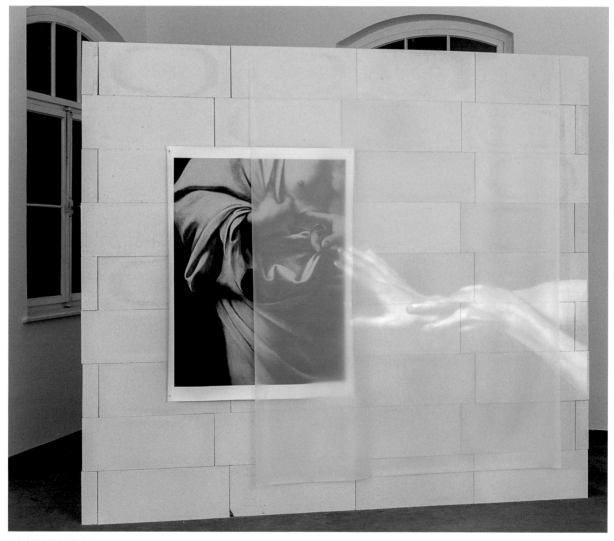

DO NOT TOUCH ME
Installation, 2014
SW Ausschnitt aus „Der ungläubige Thomas" von Caravaggio (1602/03, Gemäldegalerie Sanssouci, Potsdam),146 x 107 cm,
12 qm Gasbetonsteine auf Teppich, Projektionsfolie, Video, Masse variabel

MERVE

Landschaften eines Stillstands

MERVE hat ihr Atelier in einem alten Steinbruch im Altmühltal bei Kelheim. Dort vergräbt sie helle Leinentücher, die nach monatelanger Einlagerung die altgelbe bis lichtbraune Färbung des Steinbruchs mit einer Riesenpalette an Zwischentönen und changierenden Abstufungen annehmen. In diese Tücher wickelt sie Alltagsgegenstände: Fundstücke scheinen es auf den ersten Blick zu sein. Tatsächlich sind es ausgewählte, auf ihre Eignung für diesen Arbeitsprozeß und für die objektive Aussage genau untersuchte Utensilien. Durch den Vorgang des Einhüllens werden sie in die Starre, in einen nie endenden Verpuppungszustand, in Zeitlosigkeit und Stille versetzt: Sie werden nie verrotten, aber in einer Art mumienhaften Entwicklungslosigkeit und Unbrauchbarkeit verharren. Was für Gegenstände sind es, die MERVE dieser Verpackungsprozedur unterzieht? Es sind Gefäße von unterschiedlicher Größe – von der stattlichen Urne bis zum zerknautschten Eimer; es sind Holzreiser, zu unregelmäßig runden kurzen Stämmen gebündelt; es sind Bücher, aufgeschlagene und zugeklappte, in die manchmal eine Steinplatte als Lesezeichen eingefügt ist. Es sind versteifte Beutel, scheinbar zur Aufnahme von Proviant bereit, darunter Säcke von größerem Volumen; sodann Schaufeln und Spaten, zum Teil mit abgebrochenen Stielen.

Kleidungsstücke – einen fast herrscherlich weiten Mantel erkennt man –, eine Tragevorrichtung, wie eine offene Sänfte aussehend und scheinbar für Kinder konstruiert. Alles zusammen wirkt wie Gepäck, das bereitsteht zum Aufbruch von Menschen, die es dort, wo sie hingehen, hinfliehen müssen, benötigen werden. Unter dem Kennwort Fluchtgepäck fasst MERVE den Großteil ihrer Objekte zusammen. Da sie konserviert sind und sich damit einer künftigen praktischen Verwendung entziehen, treten sie in den Rang von Erinnerungsstücken, Mahnmalen. Auch als spätere Grabbeigaben wären sie deutbar.

Der Einfall, solche Objekte herzustellen, liegt scheinbar auf der Hand. Vielleicht misstraut MERVE deshalb, auf ihre Person bezogen, dem Berufsbegriff Künstler. Sie sagt, und das klingt entsprechend einfach, sie mache Objekte. Indem sie, was sie macht, so nennt, hilft sie dem Betrachter, ihre Arbeiten zu verstehen. MERVE verfremdet nicht, sondern empfindet realistisch. Ihr Fluchtgepäck signalisiert den Aufbruch jener, die sich des Gepäcks als Hilfsmittel bemächtigen wollen. Da es aber in einen Vereisungszustand versetzt ist, mutiert die Aufbruchsstimmung zur Abbruchsnotwendigkeit: Aufbruch auf Bruch also.

MERVE leistet Trauerarbeit. Sie gedenkt Menschen, die Todesgefahren und Todesnöten in der Vergangenheit (und bis heute) ausgesetzt sind, denen, auf eine schier unvorstellbare Primitivität zurückgeworfen, jeder noch so banale Gebrauchsgegenstand, jeder Fetzen von irgendwas Hilfe und Überlebenschance bedeuten konnte (und kann). MERVE erinnert und mahnt mit ihrem zu Szenerien anwachsenden Stückwerk: ausgewählten, in die Farbe der Vergänglichkeit gehüllten und gleichzeitig unvergänglich gemachten Lebensutensilien. Bewältigung von Vergangenheit und Vergänglichkeit und damit das Anstemmen gegen jede Art von Vergessen ist MERVES humanitär durchdrungenes künstlerisches Thema. Ihre Objekte ergeben Landschaften einer differenzierten Leere, eines Stillstands. Aber die Stille in ihnen erzeugt einen unverwechselbaren Ton. Er teilt sich leicht und hell mit.

Hanspeter Krellmann

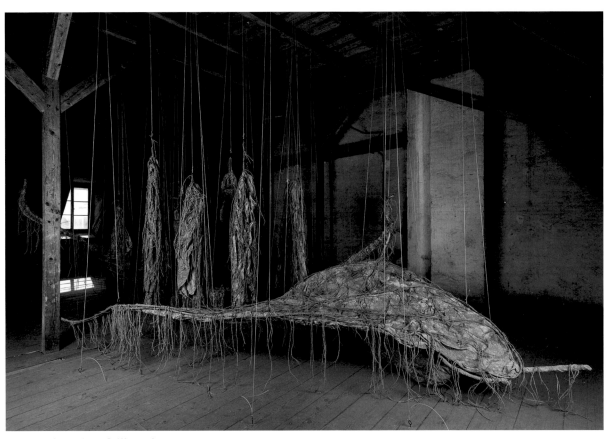

Landschaften eines Stillstands
Installation, 2011–2014
Leinentücher

MARILENA PREDA SÂNC

GLOBALIZATION
The Window with Memories

Marilena Preda Sânc, geboren 1955 in Bukarest, ist Professorin an der Nationalen Universität der Künste in ihrer Heimatstadt. Sie sieht sich als Malerin von sowohl feststehenden als auch bewegten Bildern, die interdisziplinär arbeitet: Zeichnung, Malerei, Fotografie, Kunstbuch, Installation, Video, Performance und Wandmalerei. Seit 1980 stellt sie ihre Werke in zahlreichen nationalen / internationalen Einzel- / Gruppenausstellungen, bei Festivals und Symposien aus.

Wo die Abbildung nicht ausreicht, ergänzt Marilena Preda Sânc mit Textfragmenten, einer wichtigen Komponente in ihrem Werk. Die oft als unbequem wahrnehmbaren Körperpositionen in Gemälden, Collagen, Zeichnungen, Buchobjekten und Fotografien aus den 1980er-Jahren und danach treten auch in den Videoarbeiten als Ausdruck eines Schutzbedürfnisses vor Aggressionen der Umwelt auf. Für die Künstlerin ist „alles Persönliche auch politisch" – um eine Phrase aufzugreifen, die zwei Jahrzehnte lang für künstlerische Entwicklungen im Westen Gültigkeit besessen hat – eine Tatsache, die nur ein Verständnis von Körper und Identitätspolitik als Barometer für den Einfluss von Macht innerhalb der Regierungssysteme auf persönlichen Beziehungen einschätzen kann. Marilena Preda Sâncs Privatleben ist lediglich der persönliche Hintergrund, unabänderlich durchdrungen von lokalen soziopolitischen Gesichtspunkten, die in den globalen Kontext einbezogen sind (oder eben auch nicht) *(Globe,* 1999). Persönliche Erfahrung ist wesentlich. Sich in die Privatsphäre zurückzuziehen, – mit all der vertrauten Szenerie, wo die Präsenz der mütterlichen Gestalt eine innewohnende Verbundenheit zeigt, nun jedoch in Unruhe zum Ausdruck kommt – genügt nicht, um auch nur zeitweise die sozialen Wunden zu heilen. *(The Window with Memories,* 2006).
Der gesamte Diskurs bei Marilena Preda Sânc kann ohne Zögern als Keimzelle gesehen werden, in der die Aspekte eines vorgegebenen Mediums sich gegenseitig vervollständigen. Der Akt aus dem Gemälde findet sich in der Fotografie und im Video wieder, während die Verlagerung der Problematik auf subtile Weise vor sich geht, von der Flucht in eine utopische Umgebung bis zu klarem Bezug auf die eigene Person, wodurch Frauen menschliche Erfahrung verinnerlichen und im gleichen Maße nach

GLOBALIZATION
Objekt, 2006
Holz, Pappe, Wollfäden
18 x 36 x 3 cm

our life is a "tableau vivant"

The Window with Memories
Video, 2006
7 min, DV AVI PAL

außen zeigen. Die beiden Welten unter dem Zeichen der Illusion einerseits und der Alltäglichkeit andererseits ergänzen sich, sie geben schmale Zwischenräume frei, nicht immer exakt aneinandergefügt, jedoch im Vertrauen auf Halt mit einem persönlichen Faden verbunden.

Die künstlerische Handlung erweist sich einmal mehr als dosierter Akt des nach außen Tragens, der jedoch die Grenzen der Vertrautheit bewahrt. Mit der Verschiedenheit und der Intensität der Begebenheiten, mit zwei Welten, die ohne Anspruch auf Gewissheit zu einer Vision verschmelzen, legt Marilena Preda Sâncs Arbeit eine schonungslose Ehrlichkeit frei, offen und unverhüllt.

Olivia Niţiş

FRANZ PRÖBSTER KUNZEL

Gott? Gottessuche in der Schöpfung

Der Land Art-Künstler **Franz Pröbster Kunzel** wurde 1950 in Forchheim/Opf. geboren. Ursprünglich gelernter Landwirt, ist er seit 1975 als freischaffender Künstler tätig. Seit den 1980er Jahren präsentiert er seine Werke und Aktionen. Eine Auswahl seiner jüngsten Einzelausstellungen: 2014 *Natur - Kultur,* Les Salles Jean-Hélion, Ville d'Issoire (F), 2011 *Sein und Zeit* in der Festung Rosenberg, 2010 *KUNST - KOSMOS,* Galerie Raum für Kunst und Natur, Bonn, 2008 *Curious,* Museumszentrum Mistelbach - Hermann Nitsch Museum (A).

Kunzels Kunst ist eine Kunst der Natur, die sich auch den Kreisläufen und Gegebenheiten der Natur unterwirft und sich letztlich ganz der Natur wieder zurückgibt, durch den natürlichen Prozess des Vergehens. Kunzel nimmt aus den Feldern und Wäldern, was schon da ist und verleiht diesen Gegenständen einen neuen, bewussteren Sinn. Die Schöpfung steht im Mittelpunkt und soll als diese vom Menschen wieder erkannt und wahrgenommen werden. Dabei fragt der Künstler nach einem Schöpfer, oder Gott, der in jeder Religion vorkommt. Gott steht in direkter Verbindung mit der Schöpfung und somit auch der Mensch, der ein Teil dieser Schöpfung ist und der mit ihren Gesetzen leben muss.

Die Installation „Gott?" nimmt die Fläche des Innenhofs des Oratoriumsbaus im ehemaligen Kloster St. Klara ein. Der bestehende Bewuchs sowie die Ausstattung des Gartens, der Teich sowie ein Kreuz, Grablicht und eine Urne, werden beibehalten. Ein Rollrasen überzieht die Fläche des Hofs, die Wege sind mit Rindenmulch bedeckt.

Filigrane Gestelle aus Eisen, die Holzschalen, verwelkte Blüten, Steine oder Geflechte aus Weidenzweigen bekrönen, sind an verschiedenen Orten eingestellt. Blumenförmige Eisenscheiben, die schon Rost angesetzt haben und in ihrer rötlich-gelblichen Patina leuchten, sind über die Fläche verteilt. Dazwischen erhebt sich eine Weideninstallation auf einem Wurzelstock mit eingearbeiteten Steinen und Stöcken sowie abgehängten Weidenringen. Ein kleines schreinartiges, aus Eisen gefertigtes Objekt, das fast asiatisch anmutet, gesellt sich zu Kreuz und Grablicht. Der Gartenteich ist durch weiße Farbe hervorgehoben und mit einem Geflecht aus kleinen Weidenringen gefüllt. Diese treiben aus und lassen Blätter sprießen, bis sie letztlich ihrer Bestimmung zugeführt werden und vergehen, irgendwann wieder zu Erde werden. Auf zwei mit abgelöschtem Kalk bestrichenen Glasscheiben können auch die Besucher

Gedanken zu Gott anschreiben, die dann übermalt oder abgewaschen werden. Was ist Gott und wie kann man ihnerklären? Gott ist da, in der Schöpfung, und entzieht sich wieder, ist überall und oft nicht sichtbar. Dabei hinter-

Pixelbild
Weidenholz, Metallrahmen, H 88 cm x B 66,5 cm

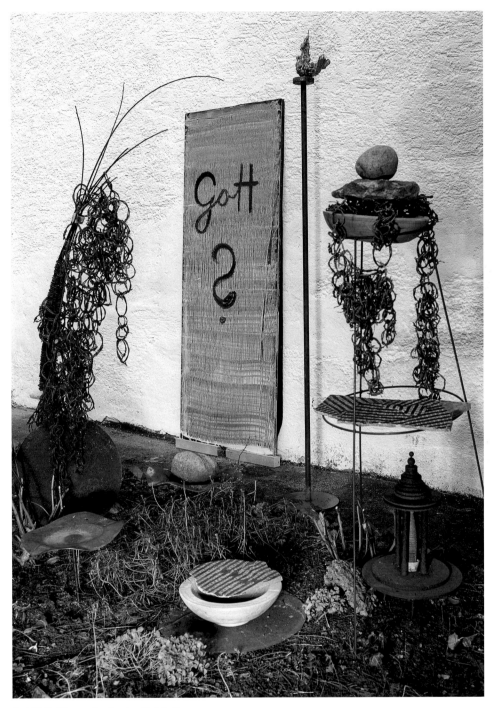

Gott? Gottessuche in der Schöpfung
Installation, 2014
Holz, Stein, Eisen, Glas, Rollrasen, Rindenmulch, Wasser

Glasscheibe 200 x 75,5 cm, Stele 120 cm, kleiner Schrein aus Eisen 40 cm, ø 25 cm,
Weideninstallation auf Holzstock, Drahtgestelle mit Holzschalen, Eisenscheiben und Steinen

FRANZ PRÖBSTER KUNZEL

lässt der Kalk auf der Oberfläche eine fein linierte Struktur, die zerbrechlich und entmaterialisierend wirkt.

Da sein und wieder verschwinden, diesem Motto gehorcht die gesamte Installation. Denn sie wandelt sich immer wieder aufs Neue, entweder durch die Umstände und Gesetze der Natur oder durch den Künstler. Franz Pröbster Kunzel bringt die Situation – unsere Werte? – in eine neue Ordnung, bindet den Besucher mit ins Werk ein. Dabei kann man dem Trommeln des Künstlers auf einer hohlen Rinde oder gregorianischen und muslimischen Gesängen lauschen. Der Klang und dessen Echo im Innenhof werden durch die Performance des Künstlers, der, in einem Ledergewand und mit einem Hut aus geflochtenen Weidenringen, zu den Lauten seiner Musik tanzt, noch eindrucksvoller. Der Mensch kann erkennen, dass er in die Schöpfung, in

einen Kreislauf mit eingeflochten ist, dass er ein Teil der Natur ist und sich dies vergegenwärtigen. Nicht nur sehen, sondern fühlen, hören und selbst aktiv werden, das muss der Mensch, der den Auftrag des Hegens und Pflegens der Schöpfung während seiner Zeit auf Erden übernommen hat. Diese Zeit will Kunzel wahrnehmbar machen, sie durch die Ästhetik von Werden und Vergehen seiner Installationen und Materialien aus der Natur darstellen.

Franz Pröbster Kunzel arbeitet in Forchheim an seinem Gesamtkunstwerk, dem Garten des Hl. Irrsinns, den er gegen eine effiziente landwirtschaftliche Nutzung zu einer Art Paradiesgarten ausbaut. Dies ist für den Künstler eine naturgerechte Pflege für die Schöpfung, die nicht nur unsere Umwelt ist, sondern in der der Mensch Teil von ihr ist.

Barbara Weishäupl

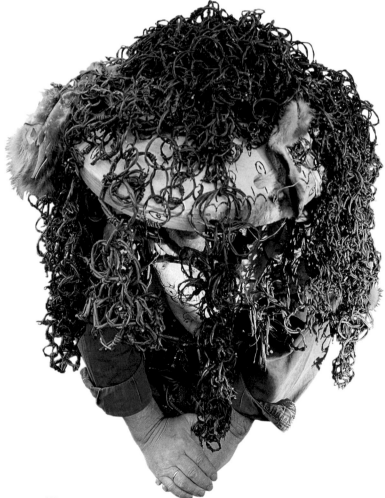

GEBURT UND TOD UND DAS DAZWISCHEN

CORNELIA RÖßLER

Hautnah II
Der Geiger

Cornelia Rößler wurde 1970 in München geboren. Sie studierte in Mainz Kommunikationsdesign und in Amsterdam an der Gerrit Rietveld Academie Bildende Kunst. Sie hat ihre Werke bereits mehrfach ausgestellt und mehrere Stipendien und Preise bekommen, u. a. das Landesstipendium von Rheinland-Pfalz; den ZONTA-Kunstpreis und das Sandarbh International Artist in Residency in Indien.

Menschen und Räume - sie alle besitzen einen Körper und insbesondere eine Haut als Ort der Erinnerung von Funktionen, Erfahrungen, Emotionen, Manipulationen, Verdrängungen etc. Verwandt mit dem Begriff der „Haut" ist das „Haus", das eigentlich „das Bergende", „das Bedeckende" bedeutet und schon früh als Bild für den Leib als „Wohnung" der Seele verwendet worden ist.

In seiner Untersuchung „Poetik des Raumes" von 1957 widmet sich der französische Philosoph Gaston Bachelard (1884-1962) der Erforschung der Räume (Schublade, Haus, Nest, Muschel etc.). „Dem Haus ist es zu verdanken, dass eine große Zahl unserer Erinnerungen ‚untergebracht' ist."[1] Über diese Erinnerungen hinaus ist auch das Elternhaus physisch in uns eingezeichnet. Bachelard lehrt uns, dass unter dem Blickwinkel der Phänomenologie das Haus nicht als Gegenstand zu begreifen ist, sondern als „Instrument zur Analyse der menschlichen Seele", als „unser erstes All", wo Erinnertes und Vergessenes einquartiert sind, und „wenn wir uns an ‚Häuser' und ‚Zimmer' erinnern, lernen wir damit in uns selbst zu ‚wohnen'."[2]

Bachelard versteht das Haus als ein vertikales Wesen, dessen Gerichtetsein durch die Polarität von Keller und Dachboden bestimmt wird. Der Dachboden gilt als rationale Zone intellektualisierter Entwürfe, während der Keller als Ort der Irrationalität das dunkle Wesen symbolisiert.[3] Beides sind Ebenen und Räume, die Cornelia Rößler aufsucht, be- und ablichtet, in bzw. auf denen sie ihre Werke sowohl projiziert als auch inszeniert.

Cornelia Rößler setzt sich in ihren künstlerischen Arbeiten intensiv mit dem Menschen, seinem Körper, seiner physischen Präsenz und den Spuren auseinander, die dieses Sich-Einrichten in der Welt hinterlässt.

Dabei kommt der „Haut" und dem „Raum" eine besondere Bedeutung zu und dies in mehrfacher Hinsicht. Cornelia

Rößler geht es stets darum, den menschlichen Körper als Einheit zwischen äußerer Erscheinungsweise und innerer Befindlichkeit zu erfahren und schließlich darum, wie sich die damit verbundenen Körpererfahrungen in der Art der Kommunikation widerspiegeln. Fand die Verständigung Jahrtausende lang hauptsächlich von Angesicht zu Angesicht statt, so haben neue Kommunikationstechnologien den körperlosen, Raum und Zeit unabhängigen Kontakt eingeführt. Die Leibhaftigkeit verschwindet dabei zusehends, stattdessen werden wir zum Interface.

Die Frage nach dem geeigneten Medium einer solchen künstlerischen Auseinandersetzung ist schnell geklärt: Weil diese Thematik es erforderlich macht, so nahe wie möglich an der Wirklichkeit zu sein, arbeitet Cornelia Rößler mit realitätsnahen Medien wie Fotografie und Film: Sie belichtet mit Hilfe der Kamera und beleuchtet damit ausgewählte Ausschnitte. Obwohl es sich um realitätsnahe Medien handelt, sind sie gleichzeitig auch besonders geeignet, den Betrachter in seiner Wahrnehmung zu manipulieren.

Bei der Frage nach dem „Wie" der Anordnung der künstlerischen Arbeiten ist für Cornelia Rößler die Architektur des Raumes entscheidend. Der Oratoriumsbau des Kapuzinerklosters St. Klara mit seiner Jahrhunderte alten Geschichte beinhaltet viele Details. Cornelia Rößler hat sich daher für einen künstlerischen Eingriff entschieden, der die vorhandene Struktur der Räume so wenig wie möglich antastet. Dabei zeigt sich ihr sensibler wie intelligenter Umgang mit den vorhandenen räumlichen Gegebenheiten und deren emotionalen Qualitäten. Dies betrifft nicht nur den Ort der Aufführung, sondern auch den Raum, den Cornelia Rößler für ihre Aufnahme auswählt, wie ihr Film „Der Geiger" zeigt, den sie 2012 für die Militärbunker in Montabaur konzipiert hat. Den Geiger (ihr Vater, Jg. 1935) platziert

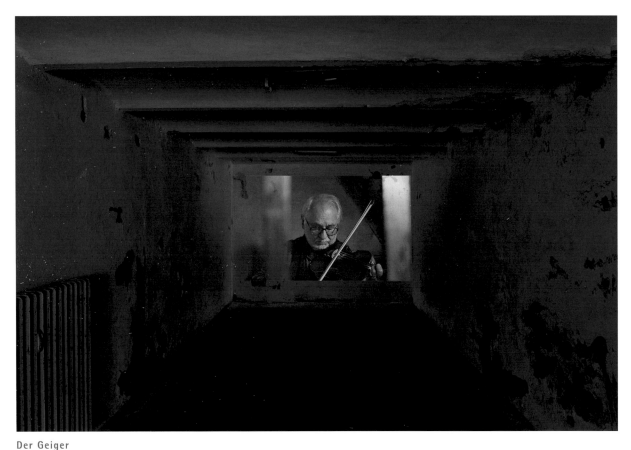

Der Geiger
Videoinstallation, 2012
HD, 6 min im loop
Regie: Cornelia Rößler; Kamera: Sascha Bremus; Musik: Dieter Rößler

sie auf einem leeren, verlassenen Dachboden hinter einer
Holzvergitterung. Ihn haben die Kriegsjahre und die Angst
vor Bombenangriffen ebenso geprägt wie die Jahre in
seiner Heimatstadt Regensburg, wo er bis 1956 gelebt hat,
und seine musikalische Erziehung bei den „Domspatzen".
Kamerafahrt und Musik verweben die Spuren der Haut des
Geigers und der Wände sowie den Klang der Räume und
der Geige zu einer Geschichte, die von einem Leben mit
inneren wie äußeren Rissen erzählt, von einer Annäherung
an die Zeit, die zugleich die historische Distanz wahrt.
Dabei wechselt die Kamera zwischen Schärfe und Unschär-
fe, zwischen Nah- und Großaufnahmen, wobei sie einen
Standpunkt einnimmt, der stets außerhalb ist. Cornelia
Rößler zeigt diese Videoprojektion im Keller des Oratoriums
und verlegt damit die konstruierte Erinnerung – oder mit
den Worten von Bachelard die „rationale Zone intellektua-
lisierter Entwürfe" – an den Ort der Irrationalität, der das
dunkle Wesen versinnbilicht.

Obwohl Cornelia Rößler in ihren künstlerischen Konzepten
immer persönliche Schicksale aufgreift, geht es ihr weniger
um Individuen, als um Menschen, deren Einzigartigkeit
immer auch auf ihrer Oberfläche eingeschrieben ist. Diese
Sichtbarkeit offenbart zugleich auch die verletzlichste
Stelle des Individuums, z. B. im Fall der Gesichtserkennung,
wie sie heutzutage beispielsweise bei Facebook oder iPhoto
mittels 2- oder 3-dimensionaler biometrischer Verfahren
Gang und Gäbe sind. Warum ist die Oberfläche, die „Haut"
für Cornelia Rößler so anziehend? Die Haut ist das größte
menschliche Organ, sie atmet, sie ist verletzlich, sensibel
und elastisch, sie dient der Aufnahme von Berührungsreizen
und schützt vor Wärmeverlust sowie äußeren Einflüssen.
Unsere Haut ist aber noch viel mehr. Sie ist wie eine Tasche
oder ein Koffer, unsere Haut hält uns zusammen bzw.
wächst mit uns mit, sie begleitet uns ein ganzes Leben
lang, sie ist öffentlich und erzählt unsere Lebensgeschich-
te für jeden sichtbar. Didier Anzieu, der u.a. durch seine

GEBURT UND TOD UND DAS DAZWISCHEN

Theorie des „Haut-Ich" bekannt wurde, die die Formung des Denkens und der Persönlichkeit durch Berührungserfahrungen beschreibt, liefert hierzu eine Fülle von spannenden Erkenntnissen und Diskussionsansätzen.[4] Laut Anzieu beruht das Haut-Ich auf verschiedenen Funktionen: „Als erstes hat die Haut die Funktion einer Tasche, welche in ihrem Inneren das Gute und die Fülle (…) enthält und festhält. Die zweite Funktion der Haut ist die Grenzfläche; sie bildet die Grenze zur Außenwelt und sorgt dafür, dass diese draußen bleibt (…). In ihrer dritten Funktion schließlich ist die Haut – nicht weniger als der Mund – Ort und primäres Werkzeug der Kommunikation mit dem Anderen und der Entstehung bedeutungsvoller Beziehungen".[5]

Betrachtet man wie Anzieu die Haut aus psychophysiologischer Sicht, so entblößt die Haut vielmehr das, was sie zu schützen vorgibt. „Über die Haut werden je nach Alter, Geschlecht, Kulturzugehörigkeit und persönlicher Geschichte körperliche Charakteristika vermittelt, die wie die Kleidung als zweite Haut der Identifizierung der Person dienen (oder sie erschweren)."[6]

Vieles von Anzieus Feststellungen des Haut-Ich gilt im übertragenen Sinne auch für unsere zweite und dritte Haut: Kleidung und Hauswände. All diese mit der Haut verbundenen Bedeutungen reflektiert Cornelia Rößler in ihren künstlerischen Arbeiten.

Was bleibt? Wer oder was erinnert an unsere Existenz? Eine Frage, die zudem durch Online-Identitäten in sozialen Netzwerken in ein neues Licht rückt. Es sind vor allem die verlassenen, leeren Behausungen, die uns Einblick in das Leben der ehemaligen Bewohner gewähren und deren Abwesenheit durch die Anwesenheit der Leere zu spüren ist; nur die Spuren insbesondere auf der Innen- wie Außenhaut der Gebäude zeugen von deren Dasein bzw. Dagewesensein, die nun Gegenstand der künstlerischen Befragung und Verortung werden. Cornelia Rößler hat mit der Kamera Häuser von Verstorbenen in dem Moment festgehalten, wo die Räume leergeräumt sind und nur noch die „Haut" der Wände übrigbleibt, bevor auch diese übertüncht werden. Diese „Haut" erzählt viel über die Beschaffenheit des Gebäudes als auch über den jeweiligen Bewohner und dessen soziales Umfeld.

Im Dachgeschoss des Oratoriums zeigt Cornelia Rößler mit der Installation „Hautnah II", 2014, eine ganz andere Art der Erinnerung. Hier wird ein Biedermeierbett – gleich einem Nest, auch Liebesnest – zum Mittelpunkt der Welt. Statt einer Matratze ist die abfotografierte Haut eines Kindes als Lichtbild in den Bettrahmen eingelassen, das ein ähnlich künstliches Leuchtlicht erzeugt, wie man es z. B. von Georges de la Tour Bild „Das Neugeborene" (um 1645) kennt.

„Hautnah II" ist eine Quelle des Lichts, der Energie und des Lebens. Es ist das Gegenstück zur „alten Haut", ein noch fast unbeschriebenes Blatt und doch schon eingebettet in einen familiären Kontext. Mit dem Bett und der Nahaufnahme der Haut entsteht ein Raum, indem sich Familientradition und genetische Veranlagung mit Intimität und Individualität verbinden. Die Präsentation auf einer Art Bühne betont, wie diese Aspekte in ihrem Zusammenspiel zur „Selbstinszenierung" des Individuums beitragen und damit auch zur Entstehung menschlicher Geschichte und Geschichten. Denn jeder Mensch – und auch jedes Haus – hat und braucht eine Geschichte und jemanden, der (sich) daran erinnert.

Ariane M. Fellbach-Stein

1 Gaston Bachelard: Poetik des Raumes. München 1957, S. 40.
2 Bachelard, a.a.O., S. 31.
3 Bachelard, a.a.O., S. 50-51.
4 Didier Anzieu: Das Haut-Ich. Frankfurt a.M. 1991.
5 Anzieu, a.a.O., S. 60-61.
6 Anzieu, a.a.O., S. 29.

Hautnah II
2014
Biedermeierbett mit integriertem Leuchtkasten, Großbilddia
93 x 93,5 x 190 cm

GEBURT UND TOD UND DAS DAZWISCHEN

JUTTA ROHWERDER

partikular

Jutta Rohwerder, geboren 1945 in Düsseldorf, studierte Germanistik und Pädagogik in Köln. Von 1970 bis 1975 folgte ein regelmäßiger künstlerischer Austausch mit Prof. Erwin Heerich, Kunstakademie Düsseldorf. Seither arbeitet sie als freischaffende Künstlerin. 1977 gründete sie die Malschule Rohwerder-Stiller in Düsseldorf.

Die Düsseldorfer Künstlerin präsentiert die Rauminstallation „partikular". Wie schon der Titel aussagt, werden in dieser Installation künstlerische Objekte als Teile des Lebens gezeigt. All diese Bruchstücke eines Weges beschäftigen sich mit elementaren Situationen, mit Geburt und Tod, mit dem Leiden, das unabdingbar einen Teil des Lebens darstellt. Links hängt das Taufkleid „Elseben", das trotz des Materials Blei fast schwerelos wirkt. Auf den Falten dieses Exponats sind alle Frauennamen aus der Familie der Künstlerin eingeschrieben. Die Reihe der Ahninnen geht zurück bis zum Jahr 1450, bis zu Elseben. Auf der anderen Seite des Raumes hat Jutta Rohwerder ein Taufbecken auf einem Steinsockel mit der 14. Station des Kreuzweges „Jesus wird ins Grab gelegt" inszeniert. Die Holzstele ist mit einem Bleimantel verhüllt, der Holzkern vollständig verborgen.
Im Zentrum der Installation stehen weitere ausgewählte Kreuzwegstationen der Künstlerin. Ursprünglich wurde diese Arbeit 2005 für den Kreuzgang der Ritterstiftskirche St. Peter in Wimpfen geschaffen und unter dem Titel „transition" (Übergang) präsentiert. Symbolisiert wird hier der Übergang vom Leben in den Tod, zwischen Realität und Erinnerung.
„Die künstlerisch abstrakte Umsetzung der Leidensgeschichte Jesu erzeugt Distanz. Kein religiös inspiriertes Werk, sondern das Ergebnis unserer kulturellen Prägung, der des christlichen Abendlandes, ist Motivation für die künstlerische Gestaltung dieses Kreuzweges." (Barbara Thum)
Die Arbeit besteht aus 14 alten Hauklötzen, mit denen eine persönliche Geschichte verbunden ist. Sie stammen aus benennbaren Quellen, die als Bezugsorte Leben und Alltag der Künstlerin berühren. Dieser Ursprung demonstriert, wie der katholische Glaube und der Umgang mit der Bibel ihre frühe Kindheit und Jugend bestimmte und prägte. Die Holzobjekte sind nun von der Künstlerin mit einem ganz besonderen Material bearbeitet, zu dem sie seit vielen Jahren eine besondere Verbindung hat – altes Blei. Dieser

weiche und dehnbare Werkstoff besitzt hohe transformationelle Eigenschaften und fasziniert auch mit dem ihm eigenen silbergrauen Farbigkeit.
Für die Regensburger Installation „partikular" stellt die Künstlerin ausgesuchte Teile ihrer Arbeit „transition" neu zusammen. Als erstes Exponat wurde die 2. Kreuzwegstation mit dem Thema „Jesus nimmt das Kreuz auf seine Schultern" ausgewählt. Rohwerder beschreibt ihre Umsetzung: „Ein Mensch hat sich entschieden, sein Schicksal anzunehmen. Er weiß um die Leiden, die ihn erwarten, dass er auf grausame Weise sterben wird." Zwei gerade Bleistreifen, in einen hohen, sehr geraden Hauklotz vertikal eingearbeitet, sollen diese Entscheidung symbolisieren.
Bei der 4. Station „Jesus begegnet seiner Mutter" ist eine Aushöhlung im Holzklotz mit Blei ausgekleidet und dünne Bleistreifen umschließen die Stele. Damit assoziiert die Künstlerin, dass ein Mensch, der von seinem nahen Tod

partikular
2005/2008/2014
Blei, Holz, Papier, Stein
bestehend aus: „bei Nacht", 195 x 45 cm (Blei), 260 x 45 cm (Papier); „Elseben", 160 x 40/60 cm (Blei);
„transition", 7 Holzstelen mit Blei, bis zu 85 cm x Ø 30 cm; „Der Weg", mit Taufschale (Blei), 30 cm x Ø100 cm,
Holzstele mit Blei ummantelt und Steinkapitell

weiß, bei der Begegnung mit seiner Mutter von einer be-
sonderen Innigkeit geprägt ist, sich an die frühe Gebor-
genheit und den mütterlichen Schutz erinnert. In der fol-
genden Station „Simon von Cyrene hilft Jesus das Kreuz
tragen" umgibt die Künstlerin den verletzten Rand des
Holzklotzes sorgfältig mit einer schützenden Bleischicht.
Verletzungen sind durch das fremde Material „geheilt"
worden. Das Lindern und Helfen ist auch der Ausgangspunkt
für die 6. Station „Veronika reicht Jesus das Schweißtuch".
Ein tiefer, vertikaler Riss im Holz wurde mit Blei ausgekleidet
und mit einigen Bleiverbindungen symbolisch zusammen-
gehalten.

Mit drei tiefen langen Dreiecken, die ins Holz getrieben
sind, versinnbildlicht Rohwerder abstrakt die 11. Station
„Jesus wird ans Kreuz geschlagen". Auch bei der 13. Station
„Der Leichnam Jesu wird vom Kreuz genommen und in den
Schoß seiner Mutter gelegt" verwendet die Künstlerin ihre
Symbolsprache. Ein Bleiband umfasst den gesamten
Holzklotz und wird bei einem tiefen, vertikalen Spalt mit

zwei vertikalen Bleistreifen gekreuzt, der Kreis hat sich
geschlossen.

Eine weitere Arbeit von 2014 rundet diese mehrteilige
Rauminstallation ab. Aus Bleiplatten, geschnitten, ge-
kniffen, gehämmert, gelötet und gewalzt, wurde ein „Laken",
eine Art beschützende Decke mit dem Titel „bei Nacht"
geschaffen, die Ängste, das Alptraumartige, aber auch die
Welt der Träume unseres Lebens symbolisiert. In direkter
Kommunikation dazu hängt daneben eine Zeichnung auf
Transparentpapier, in der einige themenverwandte Caprichos
von Francisco de Goya zitiert werden, die den Ausdruck
dieser Emotionswelt intensiv verstärken.

Reiner R. Schmidt

GEBURT UND TOD UND DAS DAZWISCHEN

DOROTHEA SEROR

... mitten unter ihnen – der trojanische Esel

Dorothea Seror schloss ihr Studium der Malerei bei Prof. Robin Page an der Akademie der Bildenden Künste München mit dem Diplom für freie Malerei und den Staatsexamina für Lehramt in Kunst ab. Ihr Studium ergänzte sie mit verschiedenen Tanzausbildungen und Körpertherapeutischen Fortbildungen. Die Performance- und Installationskünstlerin lebt in München und zeigt ihre Arbeiten auf Festivals und in Ausstellungen weltweit. Sie unterrichtet Performancekunst in Theorie und Praxis im angewandten und im akademischen Kontext. Sie ist Gründungsmitglied der Künstlergruppen SaDo, White Market und Apfel Ypsilon.

In den Performances, Inszenierungen, Installationen und bei den Objekten von Dorothea Seror stehen der Körper, seine Leidensfähigkeit, seine Sexualität, Schönheit und Formbarkeit im Mittelpunkt. Mittels Interaktion und Provokation fordert sie das Publikum heraus, genauer hinzusehen und verweist nicht selten auf Missstände gesellschaftlichen und politischen Ursprungs. Sie sprengt Normen und Regeln der gängigen Vorstellung von Ästhetik und zeigt das Potential eines Jeden, sich über den Körper künstlerisch auszudrücken.

Zum Katholikentag in Regensburg entwarf Dorothea Seror die Performance „... mitten unter ihnen – der trojanische Esel". Die Künstlerin sucht sich Bretter, Möbelfragmente und Holzreste im Raum Regensburg zusammen. Hieraus baut sie im öffentlichen Raum mit Hilfe von Interessierten und Passanten einen „trojanischen Esel". Dieser über-

dimensionierte Esel wird während des Katholikentags zusammen mit Jugendlichen und Passanten in einer performativen Prozession durch die Stadt gezogen, geführt und geschoben. In der Nacht verbleibt der Esel im öffentlichen Raum.

In der Kunststation St. Klara findet der Esel dann seinen Unterstand und bleibt dort als Exponat bis zum Ende der Ausstellung.

Konzept:

Eine Künstlerin in einer fremden Stadt:

Ich bin auf die Hilfe meiner Umgebung angewiesen. Ich suche Vorhandenes, Altes. Einen alten Tisch. Bretter. Ich möchte mit meiner Kunst in die Stadt eindringen, in den Katholikentag eindringen. Ich baue einen überdimensionierten Esel, in dem ich mich zur Performance im Inneren befinde.

Der hölzerne Esel steht, wie das Spielzeug eines Riesen, verloren in der Stadt, ein Fremdkörper. Wie integriert sich die bewegte Installation in das Stadtbild während des Katholikentages?

Durch seine äußerliche Nähe zum trojanischen Pferd denkt man an List und Tücke; Argwohn und Misstrauen wären also die angebrachten Reaktionen. Denn die Griechen drangen mit einer List in Troja ein, um Troja zu besiegen. Sie gaben vor, dass das Pferd ein Geschenk an Pallas Athene sein solle. Das Pferd steht für Kraft und Sieg.

Der Esel jedoch ist ein duldsames Tier und erträgt viel Schmerz und Last. Wenn es ihm aber zu viel wird, weigert er sich, mit seiner Tätigkeit fortzufahren. Daher gilt er als dumm, faul und störrisch. Dennoch: Ein Esel trug Jesus.

In dieser Arbeit befasst sich die Künstlerin mit Vorurteilen der Gesellschaft dem Fremden und „Besonderen" gegenüber: Personengruppen gegenüber, die nicht in das Bild des „Normalbürgers" passen, weil sie fremd oder anders sind.

Sie regt an, althergebrachte Denkweisen zu überprüfen und überholte Urteile zu revidieren.

In der Performance macht sich die Künstlerin zusammen mit Menschen am Rand und Menschen mittendrin und mit Hilfe des „trojanischen" Esels auf die Suche nach einer Welt der Akzeptanz und Aufgeschlossenheit.

EDUARD WINKLHOFER

Ohne Titel

Eduard Winklhofer ist 1961 in Voitsberg in der Steiermark geboren. Er studierte ab 1980 in Perugia (I) an der Accademia di Belle Arti Pietro Vanucci und machte 1984 seinen Abschluss in Malerei bei Prof. Nuvolo. Winklhofer hatte engen Kontakt zu den Hauptvertretern der Arte povera und war von 1994 bis 1999 Assistent bei Jannis Kounellis an der Kunstakademie in Düsseldorf. Sein Werk zeigt er in Ausstellungen und Bühnenproduktionen, bisher u. a. in Düsseldorf, Moskau, Berlin, München, Graz, Mailand und Rom. Eduard Winklhofer erhielt Stipendien und Preise, u.a. 2005 den „Premio David di Michelangelo". Er lebt in Düsseldorf und Sansepolcro (I).

Im Refektorium des ehemaligen Klosters St. Klara findet sich der richtige Ort für die Verwirklichung von vier Werken Winkelhofers. In seinen Arbeiten wiederholen und begegnen sich vertraute Gegenstände in neuen Zusammenhängen und Kombinationen: der Tisch, der Stuhl, der Koffer, die Flöte, die Flasche, die Schrift: „ECHO", die Kreissäge, der Anzug … Sie wecken Assoziationen auf verschiedenen Ebenen. Als erstes sind sie jedoch strenge Installationen bzw. Skulpturen im Raum, in Spannung und Gleichgewicht, aber auch politisch, ethisch, literarisch, mythologisch inspiriert und verweisen dabei mit ihren existentiellen Überlegungen auf unsere „conditio humana".

In seinem 1995 zum ersten Mal entstandenen, 2005 mit dem „Premio David di Michelangelo" ausgezeichneten Werk lagert eine massive Betonplatte auf den Lehnen von zwölf um einen Tisch gruppierten Stühlen. Verschiedenste Assoziationen tauchen auf: ein griechischer Tempel, das Abendmahl und die zwölf (elf) Apostel, ein Altar oder ein „erstickter Schrei": Die Stühle lassen sich nicht bewegen und werden von der Last niedergedrückt. Das zentrale Motiv scheint jedoch eine starke Form von Bindung zu sein, die auf den ersten Blick übermächtig wirkt und jede Freiheit zu ersticken droht. Ein zweiter Blick dagegen lässt den Stein auf den Stuhllehnen schweben. Und wie in René Magrittes „Der Realitätssinn" (1963) ein Stein schwebt, wird das Gesetz der Schwerkraft zum Paradox von Schwere und Schweben, das sich zu widersprechen scheint. Doch der Mond und die Sterne schweben über uns aufgrund der Schwerkraft und nicht trotz ihr. Ein Wunder des Alltags ohne falschen Glanz und Schönfärberei des Phantastischen. Über sein neues Werk aus 39 Koffern mit Molotowcocktails und dem ausgeschnittenen Schriftzug „ECHO", das an der westlichen Refektoriumswand hängt, schreibt Winklhofer

selbst: „Die Molotowcocktails wurden von der sowjetischen Bevölkerung verwendet, um gegen die deutsche Wehrmacht eine Waffe der Verzweiflung anzuwenden. Eine Waffe der Verzweiflung in einem anscheinend aussichtslosen Kampf sind sie geblieben. Zusammen mit den Koffern berühren sie die Wunde von Emigration und Revolte." Er verweist damit auf die politische und ethische Dimension seiner Kunst, die auf Seiten der Schwachen steht. Zugleich ist jedoch auch diese Arbeit eine strenge Komposition aus Koffern und mit dunkler Flüssigkeit gefüllten Flaschen, die die Schönheit niederländischer Stillleben evoziert. Die stille Revolte der Dinge und die falsche Realität sprengende Wirkung der Kunst geben dem Echo der Erinnerung Raum. In seinem dritten, ebenfalls neuen Werk, verschließt Winklhofer vier von fünf Fenstern der Nordseite des Refektoriums mit Holzbrettern, die eingepasst und mit Stofffetzen abge-

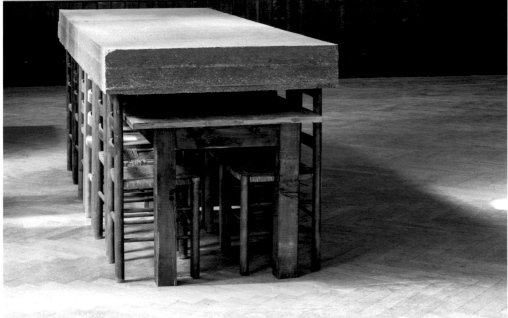

Ohne Titel
1995/2014
Tisch, 12 Stühle, Betonplatte
330 x 110 x 110 cm

Ohne Titel
2014
39 Koffer, 13 Flaschen, davon 5 mit Flüssigkeit und Stoff
240 x 410 x 40 cm

GEBURT UND TOD UND DAS DAZWISCHEN

Detail aus **Ohne Titel**
2014
4 Fensterabdeckungen aus Holz, 12 Flöten, 4 Fenstergriffe
Abdeckungen je 343 x 127 cm

dichtet wurden. Die Bretter umgeben schützend den Raum und sind selbst umgeben mit Stoff. An der Grenze des Fensters, dem Übergang von Innen und Außen, befinden sich Flöten, die in nach oben steigenden Linien angeordnet wurden, ebenso in Stoff eingehüllt wie die Holzabdeckung. Behauchte, beseelte, dem Atem Töne abringende Grenzgänger, die aus der Erschütterung von Luft Melodien erklingen lassen. Durch die ungleiche Verwitterung der Holzbretter ergeben sich unterschiedliche Material- bzw. Farbwerte, die Winklhofers Nähe zur Arte povera erkennen lassen.

Die Installation der Kreissägen spricht das Thema des Kunstortes St. Klara deutlich an: das Da-zwischen. Gefährdet und eingeklemmt, doch stabil von Plexiglas-Vitrinen gehalten und getrennt, scheinbar zerbrechlich, wie ein Hauch, schweben Dinge des menschlichen Lebens – ein Anzug und Flöten – zwischen zwei Kreissägen, die obere kopfüber. Gleichzeitig bedroht und doch unerreichbar befinden sich die Flöten ebenfalls vermittelnd auf der Schwelle zwischen Innen und Außen. Akustische Dramatik entsteht, wenn die Sägen zu kreisen beginnen. Die Werke wurden sinnigerweise auch schon 2007 als Bühneninstallation für die Theaterproduktionen (Regie: Georg Rootering) „Ilias", „Odyssee" und „Die Heimkehr des Odysseus" verwendet u. a. vor dem Pergamonfries im Pergamonmuseum Berlin und in der Münchner Antikensammlung mit jeweils angepasster Installation. Weitere gefahrvolle, mythologische Assoziationen der Flöte finden

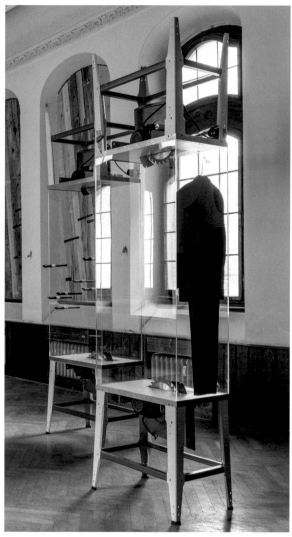

Ohne Titel
2006-2007/2014
4 Kreissägen, 2 Plexiglas-Vitrinen,
7 Blockflöten mit Stoff umwickelt, Anzug
332 x 55 x 80 cm

sich ein, z. B. an Pan, den Erfinder der Flöte, der aber auch panischen Schrecken auslöst oder an den Rattenfänger von Hameln. Kreissägen schneiden und zertrennen und schaffen dadurch Raum für neue Dinge, für die Kunst dazwischen: In der Zerbrechlichkeit des menschlichen Daseins blitzen Evokationen der Freiheit auf.

Susanne Biber

Zeichen zwischen Glaube und Wissenschaft

KUNSTSTATION

ZWISCHEN
ERDE UND HIMMEL

Der Himmel – früher unerreichbar fern, geheimnisvoll und Wohnsitz
Gottes. Dann kam Kopernikus. Die Naturwissenschaften haben den Himmel
entzaubert. Wir wissen – und das hat seinen Preis:
Er birgt kaum noch Mysterien.

Internationale Künstler zeigen
Himmelsbilder zwischen Sichtbarem und Unsichtbarem.

Dominikanerkirche

MADELEINE DIETZ

Sehnsucht

Madeleine Dietz, geboren 1953 in Mannheim, begann nach dem Studium an der Werkkunstschule in Mannheim mit Videoarbeiten, Performances, Rauminstallationen. 1992 erhielt sie den Daniel-Henry Kahnweiler-Preis für Bildhauerei und Plastik, 2004 den Ernst-Barlach-Preis, 2013 den Kulturpreis für Kunst & Ethik des Verlags Schnell & Steiner, Regensburg. Stipendien führten sie nach Paris, Cité International des Arts, Florenz, Villa Romana, und Houston, Texas. Zuletzt hatte die heute in Landau - Godramstein/ Pfalz lebende Künstlerin mit ihrer Arbeit *side by side* im Museum für Sepulkralkultur in Kassel 2007 parallel zur documenta XII Aufsehen erregt, bei der sie in einem vierjährigen Prozess mit Hilfe von Regierungen, Institutionen, Privatpersonen und Unterstützern Friedhofserde aus nahezu allen Ländern dieser Erde zusammengetragen und zu einem Kunstprojekt zusammengeführt hat.

Texturen aus Stahl, Erde und Licht

Zwei sowohl ähnlich wie auch unterschiedlich erscheinende Objekte: auf der einen Seite liegt ein dunkelgrauer Quader aus Stahl. Er hat eine glatte Oberfläche und wirkt „kantig". Auf der anderen Seite liegt ebenfalls ein Quader aus Stahl, dessen dominanter Eindruck aber zunächst die Erdschicht ist, die sich auf der Oberfläche des Quaders in Form von Lehmstücken unterschiedlicher Größen ausgebreitet hat. Zwei rechtwinklig aneinander stoßende Linien sind in die Erde eingezeichnet. Durch sie schimmert Licht hervor. Stahl, Erde und Licht – damit sind die Elemente dieses Kunstwerks der Ernst-Barlach-Preisträgerin Madeleine Dietz benannt, die sie in einer besonderen Weise in eine Konstellation gebracht hat. Der Vergleich der beiden nahezu gleich großen Objektelemente hinterlässt unterschiedliche Eindrücke. Das linke Element scheint stärker erzählerisch-inhaltlich strukturiert, das rechte dagegen eher monolithisch formal gehalten und sich jeder Bedeutung enthaltend. Betrachtet man jedoch die „Spur", die in die Erde des linken Elements gezogen wurde und die nun das Licht freisetzt, so ist sie erkennbar ein Abdruck der scharfen Kanten des rechten Quaders.

Naheliegend scheint es deshalb, aus dem Verhältnis der beiden Elemente zueinander eine Geschichte oder wenigstens doch eine Zeitfolge zu rekonstruieren. Ursprünglich wäre demnach das Ganze ein geschlossener Kasten gewesen, dessen Inhalt nicht einsichtig war. Wir hätten nur etwas vor uns gehabt wie den isolierten rechten Quader als monolithischen Block. Beim Öffnen dieses Kastens wurde dann eine Kante des „Deckels" kurz abgesetzt und erzeugte so die Spur auf der Erde, durch die dann merkwürdigerweise

Licht aus dem Inneren des Kastens freigesetzt wird. Merkwürdig ist das deshalb, weil wir – ausgehend von unseren Alltagserfahrungen – nur in den allerseltensten Fällen hell scheinendes Licht unter einer Schicht von Erde erwarten. Und wenn Licht von unten kommt, dann ist es eher gefährliche Magma, die durch die Erdoberfläche bricht.
Hier aber haben wir eine geradezu künstliche Spur von Licht, eine Art Riss in der Wirklichkeit, zugleich ein Frei-Raum zur Kontextualisierung.

Kon-Textualisierungen – Ein Spiel mit Be-Deutungen

Man kann Objekte von Madeleine Dietz nicht wirklich in Worten erfassen, sie wollen sinnlich erschlossen werden. Man spürt unwillkürlich einen Reiz, mit den Fingern über die Materialien zu fahren, sie zu er-fahren, den Spuren nachzuspüren. Aber man kann die Objekte, wenn man sie als konkret sinnlich erfahrbare Texturen begreift, dennoch kontextualisieren und man kann sehen, wie diese Kon-Texte weitere Lesarten hervorbringen. Ich will das andeutungsweise an zwei Beispielen aus der Erzählwelt des Abendlandes andeuten: einmal im Lichte der griechischen Mythologie und einmal im Lichte der christlichen Erzählwelt. Jedes Mal, so stellt sich heraus, ruft das Kunstwerk von Madeleine Dietz neue Ein-Sichten hervor.
In der griechischen Antike gibt es zahlreiche Mythen, die Stahl, Erde und Licht miteinander verbinden. So etwa der Gott *Hephaistos,* der nicht nur Menschen aus Ton formen konnte, sondern als erster Schmied ein Meister des Feuers war und Inspirator der Bildhauer und Künstler ist. Wie aber kommen die Talente des Gottes Hephaistos zu uns auf die

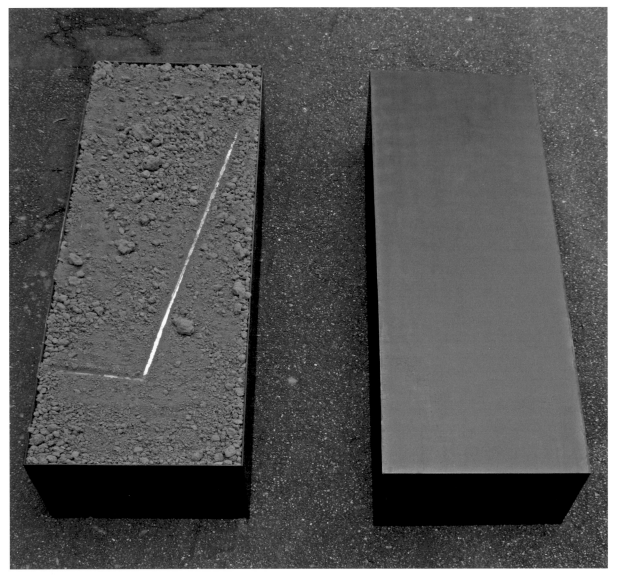

Sehnsucht
2014
Stahl, Erde, 40 x 60 x 250 cm

MADELEINE DIETZ

Erde? Hier stellt uns der Mythos die Figur des Prometheus vor. Nicht nur, dass auch er Menschen aus dem Ton der Erde erschafft, er bringt den so Geschaffenen auch das Licht in Gestalt des Feuers, das er Hephaistos entringt und er lehrt sie die Künste des Gottes. Und weil das die Götter verärgert, schicken sie Pandora (eine von Hephaistos aus Lehm geschaffene Frau). In dem von ihr überbrachten Kasten (der Büchse der Pandora), war alles Schreckliche enthalten, das die Menschen bis heute quält. Das einzige, was den Menschen darüber hinweg helfen könnte, die Hoffnung (als Sehnsucht nach der Beendigung der Qualen) bleibt zunächst in der Kiste verschlossen. Nur als Spur schimmert das Licht der Hoffnung durch und wartet auf eine weitere Öffnung des Kastens durch Pandora.

Im Neuen Testament wird deutlich, dass das frühe Christentum sich nicht zuletzt als eine Religion des Lichts begriffen hat. Das Licht, das in die Dunkelheit kommt (Joh 1,5), ist ein bis in die Frührenaissance und dann wieder im Barock auch die Kunst beherrschendes Thema. Aber nicht nur im abstrakten Sinne des „Ich bin das Licht der Welt" (Joh 8,12) ist es im Christentum bedeutsam. Auch eine seiner zentralen Erzählungen handelt davon, wie aus dem scheinbar für immer verschlossenen Grab das Licht hervorbricht.

Mathis Grünewald hat dieser Vision des aufsteigenden Lichts in der Auferstehung des Isenheimer Altars seine unvergessliche Darstellung gegeben. Am nächsten kommt dem hier betrachteten Objekt Fra Angelicos Auferstehungsbild im Kloster San Marco in Florenz. Er hat viel Wert auf den Sarkophag und die Öffnung zum Licht gelegt. Es ist sein Plädoyer für eine „lichtbestrahlte Dunkelheit".

So *kann* man das Objekt von Madeleine Dietz unterschiedlich kon-textualisieren. Es wäre dann eine Metapher, die über die konkrete sinnliche Erfahrung des Objektes hinaus ein Bild präsentiert.

Andreas Mertin

JIŘÍ NEČAS

Heliozentrische Faltungen

Jiří Nečas wurde 1955 in Brno (Brünn, Tschechien) geboren. Er studierte von 1974-1979 an der Philosophischen Fakultät der Palacký-Universität in Olomouc (Olmütz) Bildende Kunst und die tschechische Sprache. Ab 1988 war er Dozent für tschechische Sprache an der Adam-Mickiewicz-Universität in Poznań (Posen) in Polen, wo er 1999 promovierte. Er lebt und arbeitet seit 1997 als freischaffender Künstler in Sankt Augustin. Die Werke des mehrfach ausgezeichneten Künstlers waren bisher in Deutschland, Polen, der Tschechischen Republik, den Niederlanden, Belgien, Slowenien, Ungarn und Frankreich zu sehen.

Graphisch stark reduzierte Notationen von Punkten und Strichen mit Tusche auf Büttenpapier zeichnen Jiří Nečas' Künstlerbuch mit dem Titel „Copernici: Prima Petitio / Omnium orbium / coelestinum sive / sphaerarum unum / centrum non esse" von 2011 und seine zwei Blätter „Heliozentrische Faltungen" von 2008 aus.
Nečas bezieht sich in seinem Künstlerbuch auf den Kleinen Kommentar des Nikolaus Kopernikus über die Hypothesen der Bewegungen der Himmelskörper. Der erst 1877 wieder aufgefundene Text stammt vermutlich von 1509. In seinem ersten Axiom schreibt er: „prima petitio / omnium orbium caelestium sive sphaerarum unum centrum non esse" – „1. Für alle Himmelskreise oder Sphären gibt es nicht nur einen Mittelpunkt." (Übersetzung: Fritz Roßmann). Nečas Striche bilden Cluster, Anhäufungen und Überkreuzungen, in denen sie ihre Schwärze ins Zweidimensionale verdichten und intensivieren. Der Punkt dehnt sich in diesen Bildern durchgängig zum Strich aus. Vorherrschend ist jedoch die weiße Leere des Büttenpapiers.
In den Zeichnungen „Heliozentrische Faltungen" taucht die kopernikanische Revolution und Relativierung des ptolemäischen, geozentrischen Weltbildes mit der Erde als Mittelpunkt des Sonnensystems erneut auf, mit erstaunlichem Witz. Beide Blätter sind in der Mitte gefaltet und dadurch zweigeteilt. Links ist jeweils eine dichte Konzentration von Punkte zu erkennen, die sich zu geometrischen Formen und Wirbeln zusammenschließen und trennen: Zeit-Spuren von Sternen im Raum, ähnlich einer Langzeitbelichtung des Sternenhimmels, durch die die Sternenlaufbahnen sichtbar werden, aber auch in einer ornamentalen Fülle fast wieder verschwinden. Dagegen befinden sich auf der rechten Blattseite nur dickere Tuschepunkte, Sternbildern gleich: ein Stillstand der Zeit und Blick in die Vergangenheit der Sterne? Beide Bilder

bestehen aus Punkten, die sich durch die Bewegung der Hand bewusst oder unbewusst, beabsichtigt oder unbeabsichtigt zu Strichen ausdehnen und dadurch die bogenförmig elliptisch-gekrümmte Bewegungsbahn der Sterne aufgreifen. Mit vergleichbar kluger Tiefgründigkeit zeichnet Max Ernst die elliptischen Bahnen einer Fliege in seiner Graphik: „Jeune Homme, intrigué par le vol d'une mouche non-euclidienne" (Junger Mann, beunruhigt durch den Flug einer nichteuklidischen Fliege) von 1942/47. Nečas stellt in seinen Künstlerbüchern graphisch-abstrahierte Überlegungen zu kosmologischen Weltbildern und philosophischen Systemen an, die ihre Inspiration auch durch andere graphische Notationssysteme erfahren wie z. B. die Musik oder die Sprache. Darin unterscheidet er sich etwa von Leonardo da Vincis „Codex Leicester" von 1506-1510, dessen Ausgangspunkt eigene detaillierte Naturbeobachtungen von Wasserwirbeln sind, und ähnelt darin vielleicht mehr Joseph Beuys mit seinen, in einem Künstlerbuch 1975 publizierten, kosmologischen Zeichnungen zu Leonardos Codicis, der die Grenzen zwischen Kunst und Naturwissenschaft in einer höheren sprachlich-künstlerischen Einheit aufhebt.

Susanne Biber

Heliozentrische Faltungen
2008
zwei Blätter, Tusche auf Büttenpapier
502 x 357 mm

ZWISCHEN ERDE UND HIMMEL

ALOIS ÖLLINGER | ULRICH SCHREIBER

Und die Erde steht nicht still

Alois Öllinger, geb. 1953 in Bemberg/Wurmannsquick, Rottal-Inn, studierte 1977-81 an der Akademie der Bildenden Künste München bei Prof. Tröger und Prof. Sauerbruch. Neben Malerei und Zeichnung liegt der Schwerpunkt des Künstlers in seinen Aktionen, die über Jahre fortgeführt werden, zum Beispiel 1982-2014 *Zeit-Raum-Schale,* 1992-2013 *Zeit-Raum Spuren,* 1992-2014 Europäische Kunstgrenzaktion von Lübeck bis Triest, *On Stage,* Plakataktion mit Bühne, *Landeplätze für den Geist,* Kunsträume Bayern, 16 Plätze in Niederbayern, Oberpfalz und Tschechien. 2010 erhielt er den Brückenbauerpreis des Zentrums Bavaria-Bohemia.

Prof. Dr. Ulrich Schreiber, geb. 1956 in Göttingen, schloss 1988 sein Studium der Physik an der Georg-August-Universität Göttingen mit der Promotion auf dem Gebiet der Ultraschall-Absorptionsspektroskopie ab. Seitdem ist er wissenschaftlicher Mitarbeiter an der TU München in der Forschungseinrichtung Satellitengeodäsie mit dem Schwerpunkt „Optische Technologien". 1999 Habilitation auf dem Gebiet der Geodätischen Raumverfahren mit einer Arbeit zur Entwicklung großer Ringlaser für die Erdrotationsforschung. Seit 2005 ist er außerplanmäßiger Professor an der TU München und adj. Prof. an der University of Canterbury, Christchurch, New Zealand.

Beide leben und arbeiten in Bad Kötzting.

Die Laser-Raum-Zeichnung in der Dominikanerkirche Regensburg anlässlich des Katholikentages bildet die relative Lage der Äquatorebene im Kirchenraum ab. Bereits im Hochmittelalter gab es nach der Antike Denker und Wissenschaftler, die sich mit der Gestalt der Erde als Kugel auseinandergesetzt hatten. Diese Erkenntnis stand damals im Widerspruch zur offiziellen Lehre der Kirche, die das alttestamentliche Bild von der Erde als Scheibe als Grundlage seiner Lehre vertrat.

Das Rechteck aus Laserstrahlen, das im Langhaus die Pfeiler verbindet, hat dabei im doppelten Sinne symbolische Bedeutung. Zum einen zeichnet es in stilisierender Weise den Äquator nach; also eine Linie, die nur auf einer rotierenden Kugel existent ist. Zum anderen bildet der eine Fläche umschließende Laserstrahl die physikalische Essenz einer Ringlaserapparatur nach. Mit solchen Geräten lassen sich selbst geringfügige Schwankungen im Gleichlauf der Erde messen. Sie werden in der aktuellen Forschung am „System Erde" eingesetzt. Die Schrägstellung der Lichtfigur im konkreten Kirchenraum bildet die geografische Breite der Dominikanerkirche ab. Sie verweist gleichzeitig auf ein Bezugssystem, das nur von außen, also vom Weltraum aus, wahrnehmbar ist.

Kunst, Wissenschaft und Religion begegnen sich im Kirchenraum. Der Künstler Alois Öllinger, mit seinem Konzept der Raumzeichnung, und der Physiker Prof. Dr. Ulrich Schreiber, mit seiner wissenschaftlichen Arbeit zur Vermessung der Schwankung der Erdrotation, treffen zusammen auf einen besonderen Ort, der geprägt ist von der Person des Albertus Magnus, Bischof von Regensburg, Philosoph und Mystiker sowie Wissenschaftler und Lehrer von Thomas von Aquin, dem bedeutendsten Scholastiker seiner Zeit. Öllinger und Schreiber schaffen zusammen eine Laser-Zeichnung, die sichtbar gemacht wird durch fein im Raum verteilten Weihrauch. Das Räucherwerk aus dem Orient, das die besondere Feierlichkeit von Gottesdiensten synästhetisch untermalt und in der sakralen Handlung Verwendung findet, wird hier als dichtes Medium zur Sichtbarmachung des Laserlichtes im Raum eingesetzt.

Zeitgleich dazu werden aktuelle Messdaten des weltweit bedeutendsten Ringlasers von dem Geodätischen Observatorium (Bad Kötzting) in den Kirchenraum übertragen und dargestellt. Prof. Schreiber entwickelte die Apparatur und betreut das Ringlaserprojekt der Technischen Universität München. Die Drehbewegung und Lage der Erde im Weltraum ist wissenschaftlich für die Navigation und die Erdsystemforschung essentiell. Für uns Menschen sind sie allerdings körperlich nicht wahrnehmbar. Wir befinden uns immer noch senkrecht zur Erdoberfläche im Raum, werden durch die Schwerkraft am Boden gehalten, erkennen ein Oben und ein Unten.

Das verwendete Laserlicht mit seinem Dualismus aus Teilchen- und Wellencharakter unterscheidet sich vom normalen sichtbaren Licht. Gebündelt handelt es sich um verdichtete Energie, die zum Schneiden von Stahl verwendet werden kann. Als monochromatischer Wellenzug, wie hier bei der Lichtinstallation realisiert, liefert es einen Maßstab für hochgenaue Vermessungen. Diese moderne Form von Licht stellt in der gotischen Basilika ein spannendes Zei-

Lichtinstallation „Und die Erde steht nicht still"
2014
Laser, Spiegel, Zeichnung, Weihrauch, Hazer, Beamer

chenmedium dar, das im sakralen Raum mit seiner Lichtsymbolik eine besondere Bedeutung erhält.

Die Raumzeichnung als Kunstform verbindet bei der Lichtinstallation der Laserzeichnung die scheinbar auseinanderstrebenden Felder Kunst, Wissenschaft und Religion und stellt Fragen über unsere Empfindung und Vorstellung von Existenz. Die Wahrnehmung von Wirklichkeit, die persönliche Erfahrung im Raum steht der möglichen Diskrepanz zwischen Sichtbarkeit und der Vermittlung von messbaren und beweisbaren Tatsachen gegenüber.

Alois Öllinger / Ulrich Schreiber

ROBERT PAN

LÎLÂ R 9,999 G und G 7,979 BO

Robert Pan, 1969 geboren in Bozen (I), studierte nach dem Abschluss am Kunstlizeum Valdagno, Vicenza (I), von 1987 bis 1991 Bildhauerei an der Kunstakademie Urbino bei Professor Raffaello Scianca. Studienaufenthalte führten ihn nach London (bei Bruce Juttel King), Paris und New York. 1991 war seine erste Einzelausstellung in der Galerie „Prisma" in Bozen zu sehen, seither regelmäßig Einzel- und Kollektivausstellungen im In- und Ausland, u. a. Biennale Venedig, Künstlerhaus Wien, Museion Bozen; Ausstellung 2014 Palazzo Fortuny Venedig, Museo di Arte Contemporanea Roma (Werkretrospektive). Seine Werke sind auf den internationalen Kunstmessen präsent, u.a. Art Basel (CH), Art Karlsruhe (D), Miami Art Fair (USA), Artefiera Bologna (I) und Teil von privaten und öffentlichen Sammlungen.

Für Robert Pan ist seine Kunst gleichsam ein Himmel - ein eigenes Universum, in dem im Sinne einer Bohmschen „impliziten Ordnung" alle seine Werke, die es je geben wird, schon immer existieren. Durch seine Arbeit erweckt er sie zum Leben, bringt sie zum Leuchten - mit jedem vollendeten Werk erblüht ein neuer Stern, eine neue Galaxie, ein neuer Planet in jenem Universum. Dies allerdings ist ein langer Weg, zäh wie das Harz, das das „Leuchtmittel", die Grundingredienz seiner Bilder ist. Der buchstäblich vielschichtige Entstehungsprozess – in teilweise jahrelanger Arbeit werden unzählige Schichten von Kunstharz aufgetragen, mit monochromen Farbpigmenten versehen und durch mechanische und chemische Prozesse manipuliert – ist langwierig, körperlich anstrengend, bedarf profunden handwerklichen Könnens, braucht Beharrlichkeit und Disziplin, lässt aber zugleich auch dem Zufall Raum und lebt von der ständigen Veränderung und endlos wiederholten Bearbeitung, ist ein stetiges Verwerfen und Abtragen bis hin zu dem Augenblick, in dem das Leuchten kommt und das Bild zur ewigen Momentaufnahme gerinnt.

Am Ende ist ein physisch höchst konkretes Objekt entstanden, ausladend dimensioniert und Dutzende von Kilos schwer. Gleichzeitig aber strahlt es etwas betörend Vollkommenes aus in seinem Genau-so-sein-müssen, bestechend unmittelbar in seiner Präsenz und erstaunlich in seiner nicht primär gewollten, nichtsdestoweniger zutiefst anrührenden Schönheit.

Gleich einem Stern, den man von der Erde aus betrachtet, ist es sowohl Bild als auch Skulptur - zweidimensional in seiner sichtbaren Erscheinung, von seiner Natur her aber dreidimensional. Wie viele ihrer Geschwister im realen Universum tragen Robert Pans Bilder keine Namen, sondern Koordinaten, die ihre Position an seinem persönlichen Himmel bestimmen.

Zwei seiner „Sterne", nämlich LÎLÂ R 9,999 G und G 7,979 BO, hat Robert Pan nun für diese Ausstellung zum Thema „Himmel" ausgewählt. Die beiden Bilder verkörpern, wenn man sie als Gegensatzpaar betrachtet, von ihrer Farbgebung her eigentlich das irdische Prinzip der Polarität, das Wechselspiel einander bedingender, komplementär zueinander stehender Größen; in der Zusammenschau aber repräsentieren sie das himmlische Prinzip, das Absolute, also die Aufhebung der Polarität bzw. die Gleichzeitigkeit ihrer immanenten Phänomene. Aber sie repräsentieren nicht nur das Prinzip, sie stellen auch beide tatsächlich einen Himmel dar, ein Universum, bestehend aus Tausenden von funkelnden Sternen: das schwarze auf den ersten Blick streng strukturiert, das weiße chaotisch-ungeordnet. Doch löst sich beim Nähertreten dieser Gegensatz auf, und man sieht nur noch die Sterne - und erkennt, dass sich im schwarzen Bild das helle Prinzip wiederfindet, im weißen das dunkle. Tritt man noch näher heran, verschwindet auch dieser Eindruck, und jeder einzelne Stern wird wieder zu einem Universum, in dem sich die Prinzipien der Polarität wiederum umkehren bzw. in ein neues Ganzes auflösen. Dieses faszinierende Spiel ließe sich bis über die Grenzen der optischen Wahrnehmungsfähigkeit hinaus endlos fortsetzen, jedoch macht sich mit der Zeit eine gewisse Ratlosigkeit breit, um nicht zu sagen eine latente Frustration: Das Bild ist nicht fassbar, nicht zur Gänze wahrnehmbar, jedenfalls nicht aus einem der Polarität verpflichteten Blickwinkel heraus, der eine Entscheidung dahingehend verlangt, von wo aus das Bild betrachtet werden soll. Aus zehn Metern Entfernung präsentiert es sich dem

Rezipienten als etwas völlig Anderes als aus fünf Metern, einem Meter, drei Zentimetern, wobei sich interessanterweise aus jeder beliebigen Distanz eine optimale Perspektive erschließt, die zwar jeweils alles beinhaltet, was das Bild ausmacht – wenn auch jeweils mit völlig anderen Mitteln –, jedoch alle weiteren möglichen Perspektiven ausschließt und sie somit verloren gehen lässt. Hinter all

dem liegt eine wunderbare, rätselhafte Ordnung - die auch wiederum ihres Gegensatzes bedarf, um ein Ganzes zu bilden, wie auch Friedrich Nietzsche weiß: „Man muss noch Chaos in sich haben, um einen tanzenden Stern gebären zu können." Und das kann Robert Pan definitiv.

Claudia Gerauer

G 7,979 BO (oben) *(Detail)*
LÎLÂ R 9,999 G *(Detail)*
2006/2007
Harz und Mischtechnik, 154 x 244 x 7 cm

ROBERT PAN

ANNE PINCUS

Parachute Love

Anne Pincus wurde 1961 in Melbourne, Australien, geboren. Von 1978 bis 1983 absolvierte sie das Studium der Bildenden Künste an der Monash Universität, Gippsland (AUS). Reisen führten sie durch Papua Neu-Guinea, die Solomon Inseln und die USA, nach Neuseeland, Tokio und durch Europa, bevor sie 1992 das Postgraduierten-Diplom der vergleichenden Religionswisschaft in Melbourne erwarb. Eine Auswahl ihrer jüngsten Einzelausstellungen: 2014 *The Alchemist's Garden,* Internationaler Presseclub, München, 2013 *Alles in Ordnung(en),* Kulturwerkstatt Haus 10, Fürstenfeldbruck (mit Marcus Berkmann), 2012 *The lay of the land: a topographical memoir,* Anita Traverso Gallery, Melbourne. Anne Pincus lebt und arbeitet in München und Melbourne.

Der gotische Kirchenraum stellt auch für den Menschen des 21. Jahrhunderts eine Versinnbildlichung des Himmels dar. Architektur ist mehr als der liturgische Raum, sie ist aus Stein manifestierter Sinn und Teil einer Symbolik, die die beiden Wirklichkeitsebenen von Transzendenz und Immanenz zusammenfügt und so das rein Funktionale übersteigt!

In einem solchen Kirchenraum, in der Dominikanerkirche St. Blasius, installiert die australische Künstlerin Anne Pincus ihre Arbeit „Parachute Love". Fallschirme sind bis heute faszinierende Gegenstände, die es dem Menschen erlauben, nahezu lautlos aus der Himmelssphäre herabzuschweben und auf dem Boden unserer Erde zu landen. Sie sind menschliche Konstrukte, eines von vielen Mitteln, mit denen er versucht, „den Himmel zu bewältigen, auf ein menschlich, sicheres Niveau zu bringen" (Anne Pincus). Schon immer gab es Menschen, die versuchten zu fliegen, dem Himmel näher zu sein und somit einen Menschheitstraum zu erfüllen. Aber all diese frühen Versuche waren mit größten Gefahren verbunden. Auch das Fallschirm-

springen, das leichte Schweben zwischen Himmel und Erde, bleibt ein Wagnis. Es ist eine Momentaufnahme des Herabtreibens. Der Fallschirmspringer kann sich erst sicher fühlen, wenn er festen Boden unter sich hat.

Anne Pincus wählt diese Symbolik, um menschliche Herzen von oben herabschweben zu lassen. Aber ihre großen, filigranen Fallschirme setzen die Herzen keiner Gefahr aus, sie fliegen nur scheinbar, denn sie sind im Kirchenraum fest verankert, die Kirche ist für sie ein sicherer Hafen. Die Herzen, die einer unabwägbaren Gefahr ausgesetzt waren, sind in dieser Installation gerettet und sicher.

Die Herzen, die an den Fallschirmen hängen und anatomisch dargestellt sind, beinhalten eine breitgefächerte Symbolik. Das Herz versinnbildlicht nicht nur Liebe und Leben, es steht auch für moderne Wissenschaft und die menschliche Verletzbarkeit. „Parachute Love" fordert dazu auf, uns mit all diesen Aspekten im Kontext der Kirche bei der Betrachtung zweier einfacher Gegenstände auseinander zu setzen.

Reiner R. Schmidt

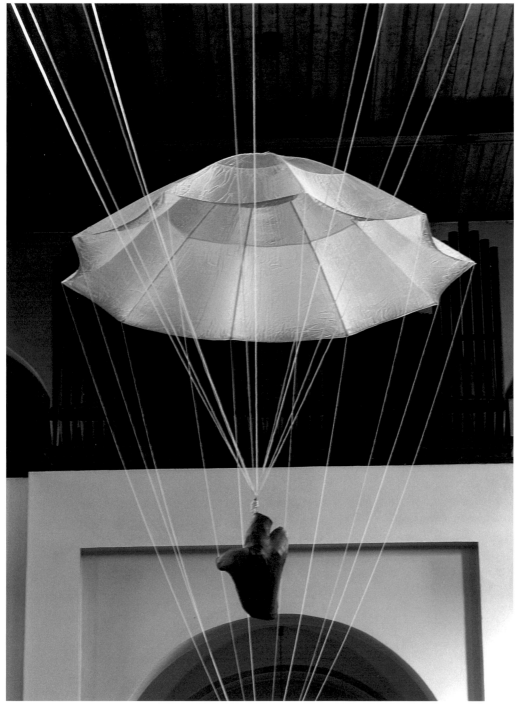

Parachute Love
Installation 2006/2014
2 Fallschirme, Schnur, Alustangen, Papier, Herzmodelle

ZIPORA RAFAELOV

Jakobsleiter

Zipora Rafaelov wurde 1954 in Beer-Sheva, Israel, geboren. Nach einem Studium der Journalistik und Ökonomie in Tel Aviv entdeckte Rafaelov ihr Interesse für die Kunst und absolvierte ein Abendstudium am Institut für Schöne Künste, Bat-Yam. Von 1981 bis 1987 besuchte sie die Kunstakademie Düsseldorf und schloss dieses Studium als Meisterschülerin ab. Ein Arbeitsstipendium der Hedwig und Robert Samuel-Stiftung, Düsseldorf, erleichterte ihr den Weg zur freischaffenden Künstlerin. Sie lebt und arbeitet in Düsseldorf und Tel-Aviv. Zahlreiche Einzelausstellungen und Ausstellungsbeteiligungen im In- und Ausland.

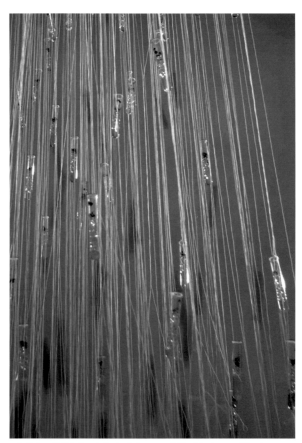

Die israelische Künstlerin Zipora Rafaelov ist eine Bildhauerin, die auf ihre ganz besondere Art filigrane Rauminstallationen schafft. Die beeindruckende Poesie ihrer Arbeiten erfüllt jeglichen Raum mit großer kreativer Leichtigkeit. Viele ihrer Arbeiten wirken besonders durch ihr zartes, schwarz-weißes Linienspiel wie große dreidimensionale Zeichnungen.

Rafaelov knüpft fast spinnwebenartig ein Konstrukt von Fäden und lässt so im Raum ein transparentes Objekt entstehen, das geprägt ist von einer individuellen Bildsprache und tiefer Sinnlichkeit. In mühsamer Handarbeit verarbeitet die Künstlerin ein schier unendliches Reservoir von Fäden zu einer skulpturalen Rauminstallation. Es ist gerade dieses Material, das den Arbeiten ihre Eleganz und Leichtigkeit verleiht und einlädt zum Spiel von Licht und Raum. In vielen ihrer Arbeit lässt die Künstlerin, die stets ortbezogen arbeitet, zauberhafte Installationen oder märchenhafte Inszenierungen entstehen, die zur meditativen Freude einladen, an anderen Orten stehen geometrisches Spiel und Lichtwirkung im Mittelpunkt.

Für die Regensburger Dominikanerkirche St. Blasius hat sich die Künstlerin das nördliche Seitenschiff ausgewählt und sich von dem hohen, gotischen Fester dieser Kirchenarchitektur beeindrucken lassen. Schnell führte dieses mittelalterliche Lichtspiel des Kirchenbaus, das in seiner mystischen Art eng verwandt ist mit der Kunstphilosophie von Zipora Rafaelov zu der Idee einer „Jakobsleiter".

Die Jakobsleiter ist ein Auf- und Abstieg zwischen Erde und Himmel, den Jakob laut der biblischen Erzählung (Gen 28,11) während seiner Flucht vor Esau von Beerscheba nach Harran in einer Traumvision erblickte. Sie reichte von der Erde in den Himmel. Auf ihr sieht er Engel auf- und niedersteigen, oben aber steht der Herr selbst, der sich ihm als Gott Abrahams und Isaaks vorstellt. In Joh 1,51 wird das Bild der Jakobsleiter auf die Christusoffenbarung bezogen: „Ihr werdet den Himmel geöffnet und die Engel Gottes auf- und niedersteigen sehen über dem Menschensohn". Von daher deuten die Kirchenväter das Kreuz als die Leiter zum Himmel oder zum Paradies.

Das Thema der Jakobsleiter hat in der Kunst in vielfältigen Werken Umsetzungen gefunden. Über Jahrhunderte hin-

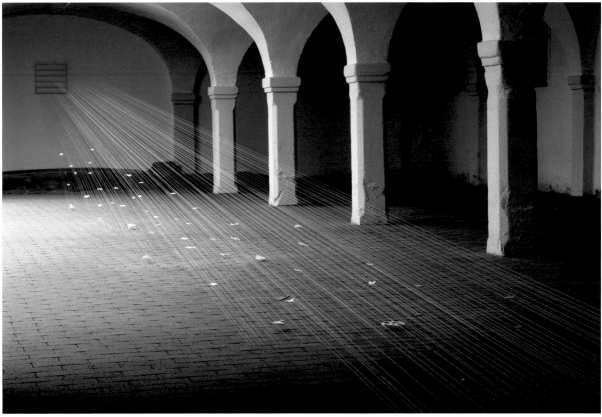

Eva – zwischen Himmel und Erde
Kreuzgratgewölbe, Kunstverein Aichach, 2007
Holz, Faden, Acryl, 200 x 130 x 2240 cm

weg war die Darstellung der Engel dabei von großer illusionistischer Bedeutung, die immer wieder die Fantasie der Kunstschaffenden und der Betrachter beschäftigte. Zipora Rafaelov lässt in ihrer Installation eine aus Fäden geknüpfte Leiter vom gotischen Fenster bis hinunter zum Boden der Kirche führen und reiht sich damit ein in den Kanon zeitgenössischer Kunstdarstellungen, die diese Thematik nur mit der rein symbolischen Leiter umsetzen.

Die Leiter als Sinnbild des Aufstiegs und des Abstiegs verbindet zwei bedeutsame Sphären. In vielfältigster Weise bestimmt gerade das Auf und Ab das tägliche Leben. Verstärkt wird diese Interpretation durch das Spiel des Lichtes, das durch das Fenster seinen Weg ins Kircheninnere findet und sich entlang der Jakobsleiter entfaltet. Immer wieder erfährt diese uralte Symbolik eine zeitgenössische Umsetzung und Realität.

Reiner R. Schmidt

JUDITH WAGNER

Die nach den Sternen greift

Judith Wagner, geboren 1973 in Wien, studierte von 1991 bis 1998 an der Universität für angewandte Kunst Wien, Meisterklasse für Bildhauerei. Nach Jahren der Assistenz an der Universität in Wien und im Atelier John de Andrea in Denver (USA) ist sie seit 2007 Lehrbeauftragte an der New Design University/St. Pölten. Zu ihren Ausstellungsorten gehörten bisher Rochester Contemporary Art Center NY, Mall Galleries London, Landesmuseum Niederösterreich sowie Museumsquartier, Künstlerhaus, Ruprechtskirche und Semperdepot in Wien.

Judith Wagners Plastik „Die nach den Sternen greift" streckt sich mit beiden Händen und ihrem ganzen Körper in die Höhe. Den rechten Fuß auf die Spitze gestellt und die rechte Hand am höchsten nach oben gehoben, dreht sie sich in dieser Bewegung nach links. Ihr Kopf bildet mit dem Gesicht eine Vertikale. Das archaisch anmutende Antlitz der Frau leuchtet gelblich, wie auch die Innenseiten der Arme und eine schmale Partie am Oberbauch.
Sternenstaub? Konnte sie die Sterne berühren? Kleine rote Furchen, die sich an den Außenhänden und über die Gestalt verteilt finden, bringen das Erdige bzw. Leibliche der sonst weißen Gestalt zu Tage, die sich zwischen Himmel und Erde positioniert.

Die winzigen, deformierten Hände sprechen gegen die Möglichkeit des Greifens nach den Sternen, scheinen sie zu karikieren. Die gelängte Figur mit schmalen, schlanken Beinen und naturalistisch geformten Gesäß geht in einen sehr maskulin wirkenden Oberkörper über, der von Kraft, aber auch Deformation spricht. Wie auch die Oberfläche der Skulptur von großer Glätte ist, aber gleichzeitig klobige, verkratzte Stellen aufweist, die allerdings ebenso geglättet sind.
Judith Wagner schreibt über ihre Arbeitsweise: „Die Intensität meiner Figuren ergibt sich daraus, dass jede Arbeit eng mit meiner Person verbunden ist, mich berührt und manchmal auch intime Auseinandersetzung mit meinem Selbst ist. Es geht mir nicht um Erzählungen wahrer Geschichten aus persönlicher Sichtweise, sondern darum, die Themen greifbar und erfassbar werden zu lassen. Weiters beschäftige ich mich intensiv mit den formalen Gesetzmäßigkeiten der Bildhauerei, denn die Form ist das Vokabular meines Inhalts."
Die Menschheitsgeschichte erzählt von vielen gescheiterten Versuchen, nach den Sternen, in den Himmel bzw. nach dem Göttlichen zu greifen: im biblischen Kontext von Adam und Eva und dem Turmbau von Babel, in der griechischen Mythologie beispielsweise von Prometheus. Auf den Kopf gestellt, könnte die Figur als aus dem Himmel auf die Erde Fallende gedeutet werden. Die Bibel erzählt aber auch von Begegnungen, in denen der Himmel, wie in der „Jakobsleiter", dem Menschen entgegenkommt. Der Sternenstaub der Plastik deutet diese geglückte Begegnung an. Allerdings im Ausdruck Judith Wagners: „Es gibt keine Gefälligkeiten, wenige Erklärungen, mir geht es um Konfrontation."
Susanne Biber

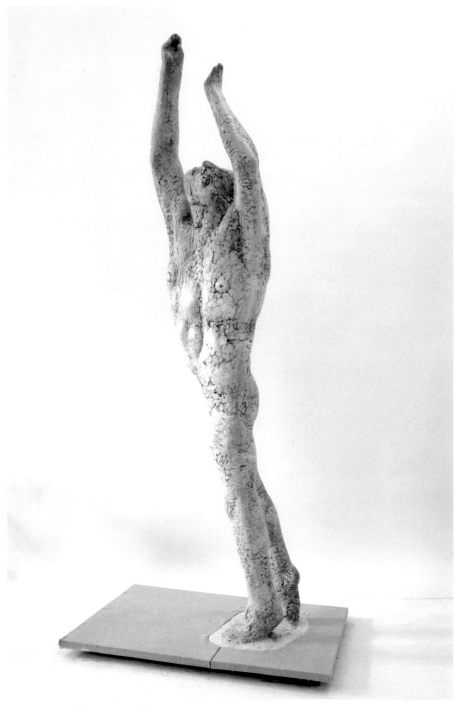

Die nach den Sternen greift
2008
Gips bemalt, 235 x 43 x 52 cm

JUDITH WAGNER

KUNSTSTATION

KUNST AUF DEM WEG

Eine zeitgenössische Brückenkapelle von Václav Fiala

Eiserne Brücke, Nordufer

VÁCLAV FIALA

Chapel in honour of the cathedral

Václav Fiala, geboren 1955 in Klatovy/Tschechien, studierte in den Jahren 1973-1976 an der Hochschule für angewandte Kunst in Prag. Von 1976 bis 1992 widmete er sich vorrangig der Malerei und der Zeichenkunst. Seit 1992 liegt sein Schwerpunkt bei bildhauerischen Arbeiten. Seine monumentalen Eisen- und Holzskulpturen werden an renommierten Prager Orten ausgestellt: 1996 Gedenkstätte für die Opfer des Ersten und Zweiten Weltkrieg in Rožnov, 1997 umfangreiche Ausstellung seiner Arbeiten im Alten Königspalast auf der Prager Burg; es folgte ein Stipendium der Pollock-Krasner US-Stiftung, durch das er im New Yorker Socrates Sculpture Park ausstellte. 2000 schuf er eine monumentale Plastik an der Universitätsklinik Graz. Fiala lebt und arbeitet in Klatovy.

Seit gut zwanzig Jahren gehört der Künstler Václav Fiala zu den führenden Bildhauern Tschechiens. Nach seinen künstlerischen Anfängen, bei dem Zeichnungen und die Malerei im Mittelpunkt standen, widmet er sich seit den neunziger Jahren voll und ganz der Bildhauerei und Architektur. Fiala arbeitet mit den wichtigsten klassischen Materialien Holz, Eisen und Stein. Sein skulpturaler Ansatz beruht auf der abstrahierenden Reduktion von Formen und wird oft von der Architektur inspiriert.

Václav Fiala nähert sich bei all seinen Aufgaben historischen Rahmenbedingungen mit großem Respekt. Ob im öffentlichen Raum oder in bedeutenden historischen Innenräumen, stets spürt man die architektonische Empfindsamkeit und das Gefühl für dem Raum, mit denen Fiala auf dessen Herausforderungen reagiert.

Václav Fiala arbeitet immer ortsbezogen und lässt sich von der vorgefundenen Situation inspirieren. In Regens-burg ist es der nördliche Brückenkopf der Eisernen Brücke, einer der direkten Wege ins Herz der historischen Altstadt. Am östlichen Teil dieses Brückenkopfes steht eine monumentale Holzskulptur des Regensburger Künstlers Walter Zacharias. Der Standort auf dem westlichen Teil korrespondiert mit dieser Situation und hat Fiala zu der Entscheidung veranlasst, Granit als Material zu wählen.

Faszinierend für den Künstler war der Blick auf den Regensburger Dom St. Peter, der sich majestätisch über der Silhouette der Altstadt erhebt. Die Idee seiner Skulptur basiert auf der Tradition der Brückenkapellen und ist damit eine Referenz an das Motto des Katholikentages „Mit Jesus Brücken bauen". Die beiden konkaven Steinstelen symbolisieren einen Kapellenraum, die mit ihrer diagonalen Ausrichtung den Blick zu den Domtürmen lenken.

Reiner R. Schmidt

Chapel in honor of the cathedral
2014
Granit auf Stahlplatte, 200 x 140 x 20 cm

VÁCLAV FIALA